看板建築

昭和の商店と暮らし

SIGNBOARD ARCHITECTURE

萩野正和 （監修） ●● 邱香凝・譯

乘載庶民生活細節的迷人建築小品

—— 凌宗魁｜建築文資工作者

　　為了撫慰激勵關東大地震後的人心而誕生的看板建築，是一種充滿希望的建築風格，但也因為相較容易取得材料及工法門檻較低，並不是追求極佳品質為目的而建造，後來便被更堅固技術和更充足成本建造的房舍取代而逐漸消失在歷史洪流中，倖存至今者，則成為珍貴的歷史見證而受到保存呼籲，和臺灣街屋比較異同非常有趣。

　　無論是街屋還是看板建築，商業街區的店面是商家和顧客接觸的最前線，因此每個房屋單元在建造的階段，需透過都市計畫等手法規範各棟臨街面寬度，而商店建築的立面外觀，本身就具有吸引顧客前往從事商業行為的廣告看板性質。在屋主即為經營者的時代，立面樣貌時常融入主人對生意的期許與宣傳意圖，像是包裝在販售商品外的華服，反映特定時代的工藝技術與社會品味，和現在多為招租進駐商家，使用更短期的廣告布幕或招牌燈箱包覆立面，對待建築外觀的態度截然不同。

　　臺灣清代街屋沿街雖已有設置亭子腳（騎樓），但外觀並無「立面」的概念，而以屋簷做為臨街表情，店招做為布條或木牌，

宣傳廣告效果純樸簡單，從屋頂上的雨水傾洩於街道則容易影響環境衛生。大正初年由官方從臺北以風災改建為契機，開始推行市區改正，示範西洋風格的街屋風貌，並由臺灣匠師學習模仿擴散至全臺各地；和後來來自全日本的工匠因在東京累積震災後重建經驗，將看板建築帶回家鄉擴散至全日本的傳播情形相似。

在臺灣最常運用於街屋立體造型的材料與工法，是以模具及鏝刀塑形灰泥，做出捲草、花環、勳章、獎盃等西洋風格圖樣；而在日本的看板建築，雖然也有使用水泥砂漿等材料模仿石材，但考量災後復興的時間與經費成本，大多裝飾簡潔，不追求古典的繁複華麗，而大量使用銅板包覆已雕刻好的木材，同樣能達成造型豐富多元的目的，並且減少等待含水材料乾燥凝固時間更快完成，是和臺灣有所不同之處。臺日兩地都廣泛運用的表面材料，則是同樣在關東大地震後日漸普及的各式面磚，透過各種顏色、紋路排列出豐富變化，造型自由的面磚，除了能保護內部構造避免雨水滲透，也像服裝搭配的首飾配件，為建築外觀畫龍點睛。

本書最有價值的迷人紀錄，不僅是逐漸凋零的看板建築本身，

而是訪談屋主方能得知，打造這些建築的主人的青春人生夢想、期望與實踐過程。有別於公共建築乘載社會大眾的集體記憶，容易凝聚保存認同，僅服務社區的民間店鋪生命歷程，對街坊鄰里較有深刻意義，也常隨一、兩代經營者的消逝走入歷史。從書中穿插的建築裝飾語彙解析也可以發現，和由學院訓練的建築師打造的官方建築，規制嚴謹錙銖必較講究古典柱式的比例精準、裝飾元素的象徵正確有所不同，屋主和匠師以自身經驗模仿政府或企業打造的公共建築，僅求跟上時代流行風潮，不求精準再現建築裝飾語彙的樸拙稚氣，正是珍貴的庶民風情令人著迷之處。

人類的生活環境不僅是由社會上層階級所打造，而是在各自崗位努力的群體共同展演，書末對照看板建築與其模仿對象的近代公共建築表格尤其有趣。在主流建築史研究關注的高昂成本公共建築以外，看板建築乘載庶民生活細節，也是塑造城市風貌的魅力所在，值得我們從臺灣人的視角認識與品味。

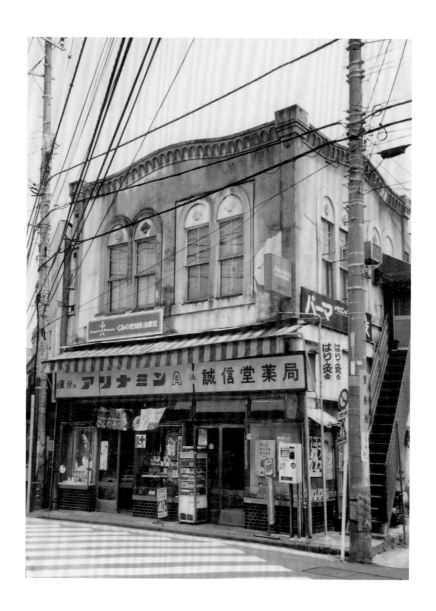

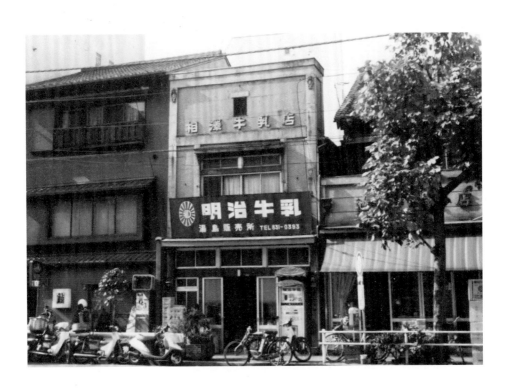

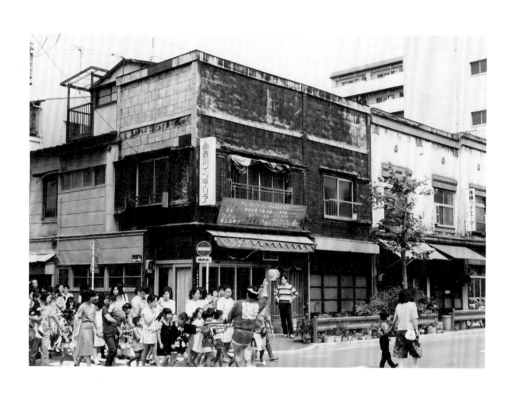

INTRODUCTION

INTERVIEW

PHOTO ARCHIIVE

那一天拍下的看板建築　懷舊街景資料庫

COLUMN

※ 本書內容為令和元年（西元 2019 年 5 月）時之最新資料，
隨時間經過可能有所改變，還請見諒。

前言

　　各位聽過「看板建築」這個詞嗎？究竟是招牌（看板）的一種，
還是帶有廣告作用的建築物呢。拿起這本書的你，或許正是對這
不熟悉的詞彙感到好奇吧。所謂看板建築，是由建築師兼建築史
學者的藤森照信先生等人命名，指的是一種商店建築形式。本書
內文將詳細說明，請務必一讀。

　　看板建築大量興建於大正至昭和時期，當時並非珍奇罕見之
物，幾乎所有看板建築都是一般平民會光顧的普通商店，構成了
那個時代的日常街景。然而，現代東京都內只剩下零星幾處，成
為寶貴的文化資源。

　　現存的看板建築，在歷經時代變化與屋主交替後，至今仍在城
市裡展現著生命力。

　　本書主題並不只是解說看板建築的來由與形式，也期盼大家可
從中窺見生活在建築物裡的人們及其生活。在看板建築中經營商
店的人們，其生計與生活和建築本身表裡一體，說看板建築真實
展現了建築本然的面貌也不為過。

　　書中介紹了十間看板建築，從十位屋主口中分享了色彩鮮明的
「看板建築生活」故事，希望各位讀者也能透過這些故事，盡情
徜徉於那個時代的生活樣貌中。

<div align="right">萩野正和</div>

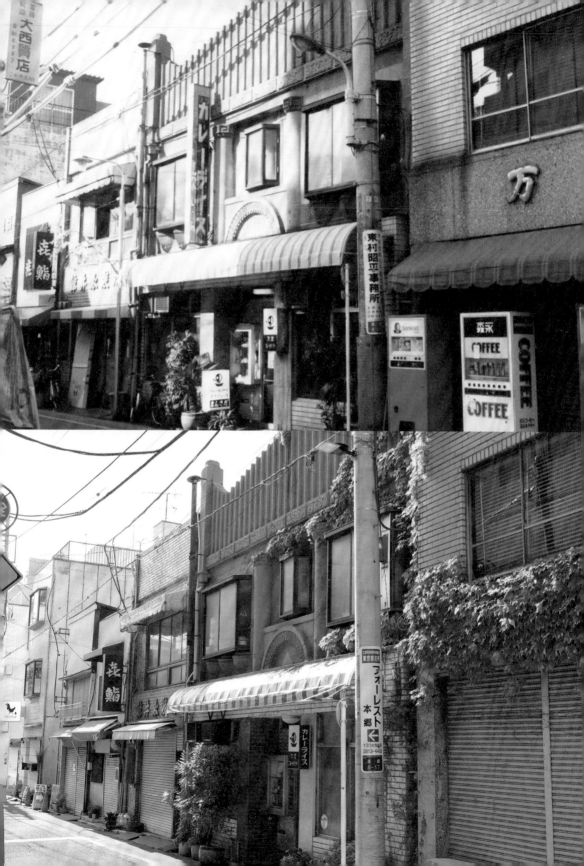

何謂看板建築？

　　看板建築是指昭和初期關東大地震災後重建時，東京都內大量興建的商店建築。建築本身是日式建築，正面望去宛如一整幅招牌看板，因此得名。

　　看板建築多兼具店鋪與住家的雙重身分，是建構起昭和時代一般街景的建築樣式。看板建築的出現，與大正12（1923）年關東大地震有關。當時，人們在燒成一片焦土的街道上蓋起臨時住宅與店鋪，其中不乏由建築家與藝術家打造，充滿設計感、裝飾性質強烈的臨時商店。災後重建時，一般建築多半採用鋼筋水泥，逐漸形成近代風格的城市樣貌。與此同時，資金不夠充裕，無法採用鋼筋水泥的自營商店，則發展出了這種「看板建築」。考量到防火效果，表面採用銅板、砂漿或磁磚覆蓋，平坦的建築正面是為了配合狹小的土地。這些看板建築並非出自知名建築家之手，幾乎都由木工師傅或屋主自行設計。他們天馬行空的創意、技術與巧思，盡皆展現在建築正面的招牌（看板）上。

　　這些近代建築史中不曾受過矚目的商店建築，於昭和50（1975）年時，由當時致力於調查近代建築的藤森照信先生（現任江戶東京博物館長）與建築史學者堀勇良先生命名為「看板建築」，並在日本建築學會大會上發表。

　　看板建築或許也可視為鮮明反映出昭和東京時代背景的文物之一。

第二次世界大戰前後，建築形式與裝飾有什麼不同？

戰前的形式　　　　　　　　　　　戰後的形式

屋頂為平入式[1]
繼承出桁造[2]
的樣式。

屋脊

講究細部
裝飾

屋頂為妻入式[3]
室內空間狹窄深長的
「長屋」建築，為追
求最大居住空間所變
化出的建築樣式。

屋脊

塗上砂漿的簡單設計
受此時流行的近代化建築
影響。另一個原因是銅板
不再被視為防火建材。

＊1：入口位於與屋脊平行側的建築樣式。代表建築為伊勢神宮。
＊2：從江戶、明治到大正時代，關東大地震前的店鋪住宅兼用商家建築形式之一，
　　　特徵是屋簷朝建築正面向外伸展。（譯註）
＊3：入口位於與屋脊呈直角側（八字下方）的建築樣式。代表建築為出雲大社。

01

屋頂多半採用陡峭折線型的曼薩爾式屋頂(又稱折腰山形屋頂)[4]

當時禁止木造三層樓建築,使用這種屋頂可讓二樓以上空間被視為閣樓。

02

正面像貼磁磚一樣覆上銅板/砂漿外牆

根據當時的市街地建築物法,外牆覆上一層金屬板或砌上砂漿、磁磚等不可燃建材是必須遵守的義務。

03

皆為木造建築,正面(稱為立面)平坦

受到西洋建築樣式的影響,同時也為了有效運用狹窄的土地。

04

多半有著裝飾性豐富的立面或精緻的銅板紋路

有時是木匠師傅等工匠們發揮玩心巧思,有時是屋主自身的創意點子,形成看板建築最大的魅力。

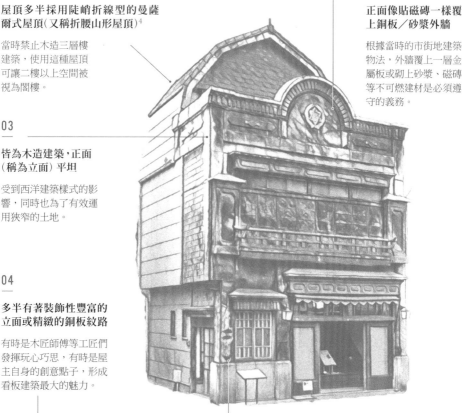

05

通常是入口狹窄,空間朝後方延伸的細長建築

受到土地區劃整理限制的緣故。

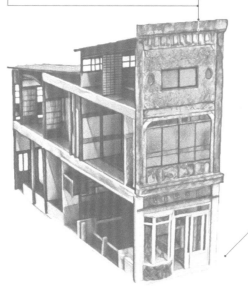

＊4:泛指所有朝兩側傾斜的折線形屋頂。正確名稱是「復斜屋頂」,本書統一稱之為曼薩爾式屋頂。

看板建築因何誕生？

《商店的建築樣式沿革圖》

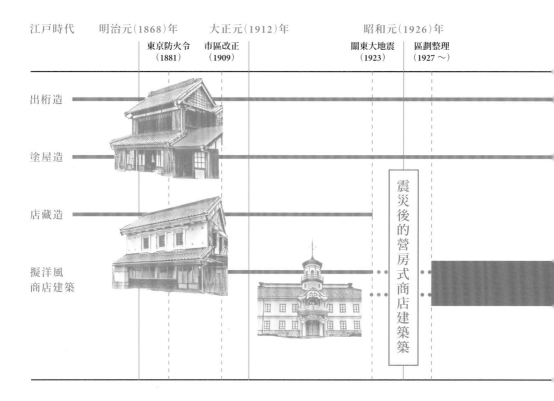

江戶時代	明治元(1868)年		大正元(1912)年		昭和元(1926)年	
	東京防火令(1881)	市區改正(1909)		關東大地震(1923)	區劃整理(1927～)	

出桁造

塗屋造

店藏造

擬洋風商店建築

震災後的營房式商店建築

1_ 關東大地震的發生

大正 12 年，發生震央在關東地方南部的震度 7.9 強震，以東京及神奈川為中心，周圍地區皆受震災侵襲。地震發生於中午，各地紛紛出現釜灶及火爐引發的火災。東京都內神田、日本橋、京橋、淺草、本所（現在的墨田區南部）、深川區等地，幾乎所有建築皆燒毀。

2_ 營房式商店街

東京為因應震災，興建營房作為暫時避難場所。此時分別誕生了蓋在大馬路旁市街中心，由建築師設計的精緻營房，與周邊商店街自主收集建材蓋成的簡易營房。「考現學」提倡者今和次郎成立「營房裝飾社」[1]，致力於營房式住宅與營房式商店的立面裝飾。

＊1：關東大地震發生後不久，今和次郎和志同道合者組成團體活動，致力於「所有美化營房的工作」。
＊2：奉命接下復興院總裁職務的後藤新平擬定之災後重建計畫。計畫內容包括東京不遷都與參考歐美都市計畫等，被視為構成今日東京骨幹的重建計畫。

看板建築為何誕生？原來與「關東大地震」及「災後重建」
等時代背景有很大的關聯。以下，就隨著商店建築樣式的
變化，整理看板建築從誕生至今的歷史。

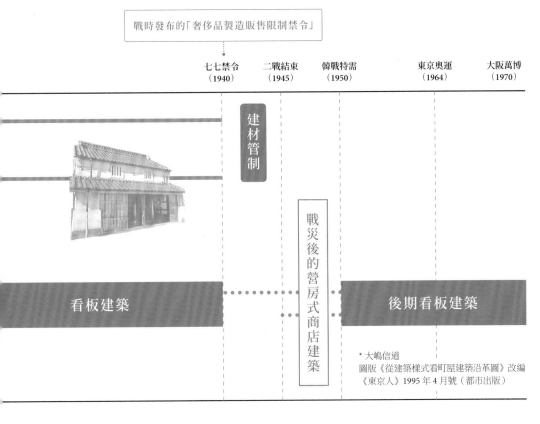

戰時發布的「奢侈品製造販售限制禁令」

七七禁令 （1940）	二戰結束 （1945）	韓戰特需 （1950）	東京奧運 （1964）	大阪萬博 （1970）

建材管制

戰災後的營房式商店建築

看板建築

後期看板建築

* 大嶋信道
圖版《從建築樣式看町屋建築沿革圖》改編
《東京人》1995 年 4 月號（都市出版）

3_ 看板建築之誕生

昭和 5（1930）年，帝都復興事業[2] 完成。
由於此時進行土地區劃整理之故，產生許
多細長方形的建地。位於市街中心的建地
蓋起近現代水泥西化建築，市街外圍的細
長方形建地則多半興建看板建築。

4_ 遍及全國

來自全國各地的木工與建築師傅投入
東京的重建工程，累積看板建築經驗
後，回到家鄉也開始興建看板建築，
這種建築形式因而傳遍全國各地。

看板建築的現狀？

雖然有部分看板建築獲得國家認定為「登錄有形文化財」，在都市開發、建築本身老朽化及繼承者不
足等問題下，依然持續有看板建築遭到拆除。另一方面，也有經過改建，在新的店鋪進駐後重獲新生
的看板建築。還有六棟看板建築整座遷移至「江戶東京建物園」（位於東京小金井市）內。

看板建築的元素

外牆使用的建材

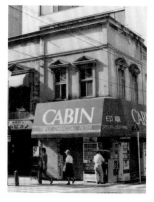

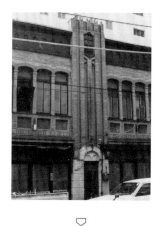

銅板

上總屋 ▶ P50

砂漿

青陽印房 ▶ P37

磁磚

佐野家 ▶ P146

銅板是最便宜的金屬板材，因而普及於關東地區。表面氧化後形成綠色銅鏽，如鍍膜般隔絕表面，有防止內部腐蝕的效果。在交通流量大的地區，銅板建築外觀呈現黑色，交通流量小的地區則呈現鮮豔的綠色。為建築覆上銅板時，基本上採「一文字葺」[1]方式。此外，銅板表面鑄造的江戶傳統紋路也是銅板建築的看點之一。

在水泥中加入水及沙粒等細粒料攪拌形成的砂漿，不但是優越的防火建材，同時價格便宜容易獲取，因此普及全國。在硬化前以水洗去表面砂漿，露出底下顆粒狀的細粒料，這就是「人造洗石工法」。洗出某種紋路可使砂漿看上去像石材，是廣受喜愛的建築材料。

磁磚是現在仍受到大量使用的表面建材，以黏土為主原料。黏土未乾時，可以於表面做出各種紋路圖案，或塗上釉藥燒製，呈現各種色彩。表面宛如梳子梳過般有著條狀溝紋的「溝面磚」，是昭和初期流行的磁磚樣式，連「帝國飯店」（法蘭克·洛伊·萊特設計）都曾使用，也常見於看板建築。

震災後，人們於有限的土地上，使用身邊容易取得的建材，發揮創意巧思，興建成看板建築。看板建築正可說是工匠技術與屋主創意的綜合展現。為了進一步了解看板建築的形式，在此介紹不同類別的建材與構成元素。

具有特徵的構成元素

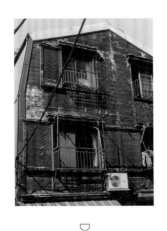

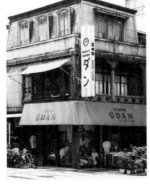

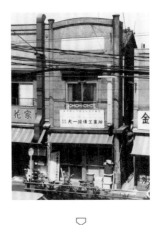

▽

曼薩爾式屋頂

大蘆家 ▶ P70

關東大地震後進行土地區劃整理，又頒布營房令，以兩層樓為建築樓層的上限。使用這種屋頂形式，可將屋頂下方空間視為閣樓，實質上蓋出三層樓的建築。雖然是不得已下採取的辦法，帶有弧度的屋頂形狀意外討喜。主要分布於東京。

▽

陽台

DAN服飾店 ▶ P34

對想充分利用建地到最後一吋的屋主而言，打造陽台是令生活空間縮減的奢侈做法。從寬度足夠成人在此休憩的樣式，到只裝上扶手欄的象徵性裝飾都有。有的陽台是為了防止日光直射，也有人傍晚在此納涼，當然也看得到晾曬衣物等發揮實用性的一面。充滿獨創性的扶手設計值得注目。

▽

長屋

大一設備工業所 ▶ P131

常見於商店街及住宅密集區的建築形式。為了有效利用建地面積，與隔鄰建築連成一體，只以隔間牆區隔。為了不使外觀過於整齊劃一，多半使用不同牆面色彩與遮雨棚[2]等裝飾打造出自己的特徵。由於房屋產權分屬多人，若未得到所有人同意便無法拆除或改建，許多長屋因此得以保留至今。

＊1：將金屬板等平面建材按水平方向呈一直線排列覆蓋的工法。
＊2：設置在建築物上，用以遮陽或遮雨的棚子。

找尋看板建築的線索

看板建築都隱藏在哪裡呢？有沒有什麼分辨的方法？
以下是找尋看板建築時的五個參考線索，
試著觀察你居住的地方有沒有看板建築吧。

1. 經歷過天災，但逃過戰火洗禮的地區

看板建築是經歷過地震或火災等災害，建築幾乎損壞的地區於重建時興建的建築，多半可在大正末期至昭和初期遇過震災及大規模火災，同時幾乎未於日後戰爭中受損的地區找到。

2. 長屋密集的區域或街道旁

看板建築也常出現在鐵道網路發達前的商業交易要衝、炭坑或軍事產業繁榮的地帶。從地圖上看，若看到許多細長方形的商店面朝大馬路並排，這個地方就很可能找到看板建築。相反地，無法展現店面的巷弄內則較少看板建築。

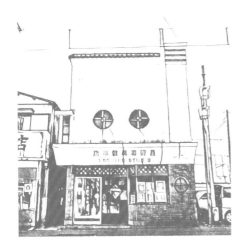

3. 看不到屋頂

看板建築的條件之一，是從正面望去時看不到屋頂（完全看不到或幾乎看不到），也看不到屋簷內側。

4. 用聲音分辨建材

分辨鋼筋水泥與砂漿的方法，就是輕輕敲打建築表面。發出鈍重聲音的是鋼筋水泥建築，聲音輕脆的則是上砌砂漿的木造建築。說得稍微專業一點，這是構成牆面的材料比重或空隙率之不同所造成。

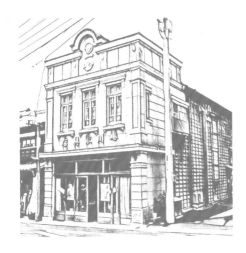

5. 由牆面邊緣狀況看出屋主的美學觀念

繞到房屋側面或後方，觀察木造外牆（若是雨淋板外牆更完美）或女兒牆的牆頭邊緣，可看出屋主的設計思想（屋主在意外人視線的程度，是否只想裝飾表面等等）。

東京都文京區 小石川的風景

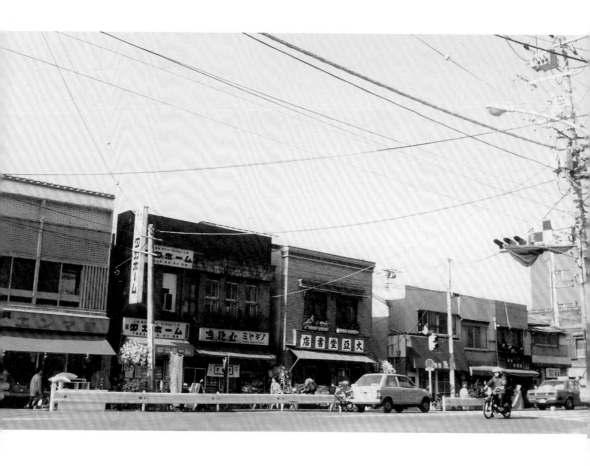

從源覺寺（蒟蒻閻魔）前的十字路口望
去，可看見一整排看板建築。只有「大
亞堂書店」仍維持昔日風貌。

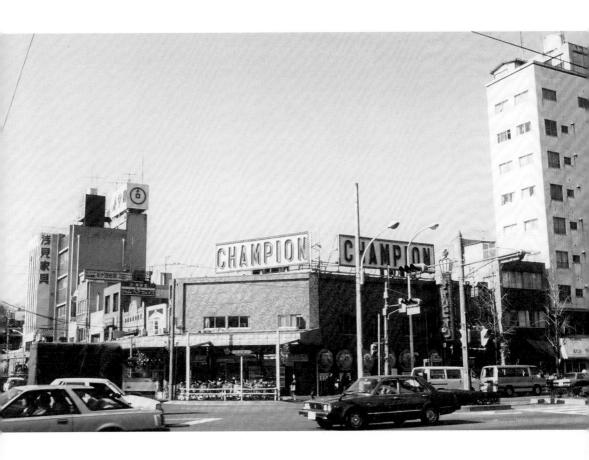

從西片十字路口望過去的景象。曾是
CHAMPION 小鋼珠店的地方，現在
蓋了大樓，鄰接的看板建築如今也已
成為公寓建地的一部分。

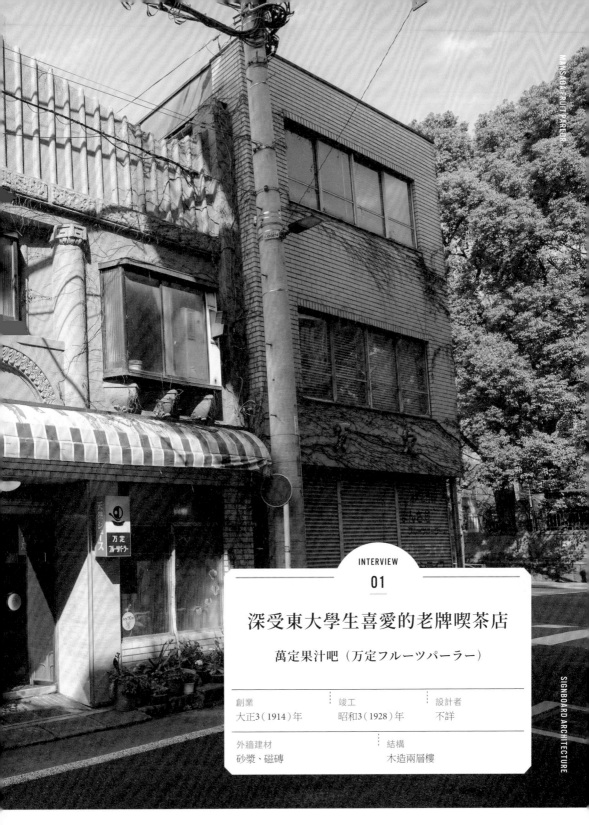

INTERVIEW

01

深受東大學生喜愛的老牌喫茶店

萬定果汁吧（万定フルーツパーラー）

創業	竣工	設計者
大正3（1914）年	昭和3（1928）年	不詳

外牆建材	結構
砂漿、磁磚	木造兩層樓

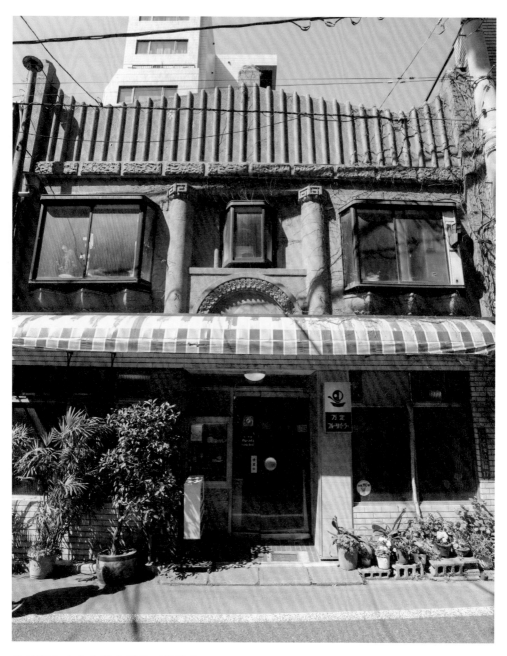

位於通往東京大學本鄉校區的路上，
是學生與教授們小憩的地方。
西洋風格的裝潢，從開業當時就大受好評。

女兒牆

女兒牆向下延伸，覆蓋與屋脊垂直面的外牆面，表面刻有等間隔的縱向紋路，展現出設計感。與其說是西洋建築，反而體現了東洋石造寺院的意趣。

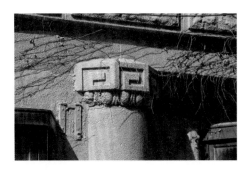

圓柱·柱頭

中央配置兩根圓柱，柱頭以八角形狀的「雷紋」取代葉板 [1]，下方則是卵箭 [2] 裝飾。

凸窗下的設計

凸窗下方看得到屏風般的鋸齒狀設計。這是來自裝飾派藝術建築的設計，甚至感受得到設計者不放過任何平面的執著。

拱形

墀頭 [3] 或柱頭上常見的莨苕葉形裝飾，卻很少像這樣用在拱形上。這裡的設計風格應是來自哥德式建築。

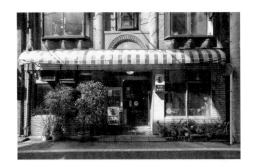

入口

入口處設置了腳踏板，布置出具有深度的入口。旁邊就是復古展示櫃，彷彿邀人進入從昭和時代以來時間便靜止不前的世界。

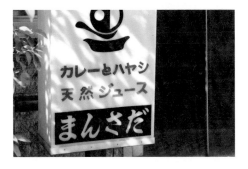

立式看板

色彩鮮豔的看板，上方是由咖哩與湯匙組成的店徽。連店名「萬定」寫成的平假名「まんさだ」字體和中間的「天然果汁」字樣都散發一股復古懷舊的氣息。

＊1：莨苕葉形的裝飾，是古希臘建築常見的柱頭裝飾。（譯註）
＊2：流行於文藝復興時期，以卵與箭頭交錯排列的裝飾圖樣。
＊3：支撐梁柱或屋簷的補強建材。

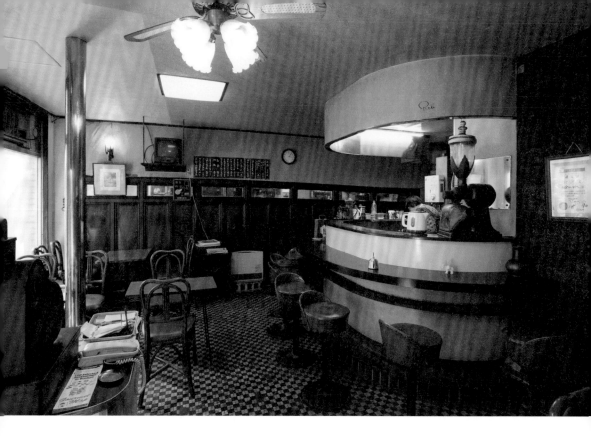

歷史無法製造，只能累積

　　午後兩點。「萬定果汁吧」店內的收音機，始終播放著與春天有關的樂曲。

　　面向本鄉通的鐵捲門上寫著「咖哩飯牛肉燴飯與天然果汁」。老闆娘外川喜美惠告訴我們，「萬定果汁吧」由第一代老闆創業於大正3（1914）年，原本開的是水果行，後來才在隔壁再開了這間當時流行的「果汁吧」。

　　「第一代老闆是我公公，他曾在知名水果行當學徒，後來自己獨立出來創業。當時，要去東大醫院探病的人都會來這邊買哈密瓜。那個年代，連香蕉都是只有生病才吃得到的昂貴水果喔。剛好那時流行像千疋屋那種果汁吧，開水

果行的業者彼此之間都有聯繫，聽別人說起千疋屋的事，我公公就想，不如自己也來開一家果汁吧好了。有時直接從隔壁水果行切了西瓜拿過來，有時也會供應水果潘趣酒（Fruit Punch）。現在醫院都不能帶吃的探病，也沒人會再來買水果去探病就是了。」

　　關於那個年代香蕉的價值，於大正2年開了日本第一家果汁吧的銀座千疋屋第二代店主齋藤義政是這麼說的：

　　「現在香蕉已經成為非常通俗的食物，一年四季都吃得到。然而，能便宜買到固然幸福，如今香蕉本身變得平凡無奇，就算吃到也不覺得有什麼了。

就筆者所知，香蕉最早乃從夏威夷進口，水果行都鄭而重之地將香蕉掛在店頭。該怎麼說才好呢，只有生活奢華的極少數人才會買來吃。」（《果物通》四六書院〈1930 年〉）

過去，都營電車還會經過本鄉通，大概因為地域性的關係，萬定果汁吧附近有不少書店和麻將館，相當熱鬧。

外川女士開始在這間百年老店幫忙，是昭和 30（1955）年左右的事。之後，她和身為第二代老闆的先生正式投入果汁吧的工作，站在吧台後方服務顧客。先生過世後，外川女士一個人扛起這間店。外川夫妻另有住處，不過當年生意興隆時，僱用的好幾位店員就住在這裡。

不知道平時上門的都是怎樣的客人呢？

「多半還是跟東大有關係的人。學生也有，但是年齡層偏高，像是研究所的學生，或是大學教授。最近因為放春假，生意比較清淡。遇到舉行學會或辦活動的時候，店裡也挺忙的。」

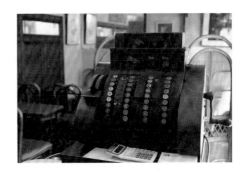

美國 NCR（National Cash Register）公司製造的收銀機，至今仍堅守崗位。上面還印有「俄亥俄州」的標誌。

說著，外川女士指著牆壁要我看。「牆上這塊黑黑的，就是學生們經常坐在這個位置，頭靠在牆上看書造成的，因為以前的人習慣抹髮蠟嘛。」

隔著一張桌子，對面位置後方木牆上，確實有兩塊黑漬。水果吧漫長的歷史中，勤勉向學的學生們曾坐在那裡享受片刻的讀書之樂，又或者是某個和今天一樣和煦的下午蹺了課，坐在那裡沉思也說不定。

萬定果汁吧現在的建築改建於關東

左／水果吧時代留下的柳橙汁品項，現在仍以手工方式一杯一杯榨汁。右／竹久夢二的親筆素描。聽說是相關人士贈送的。竹久夢二美術館就在萬定果汁吧附近。

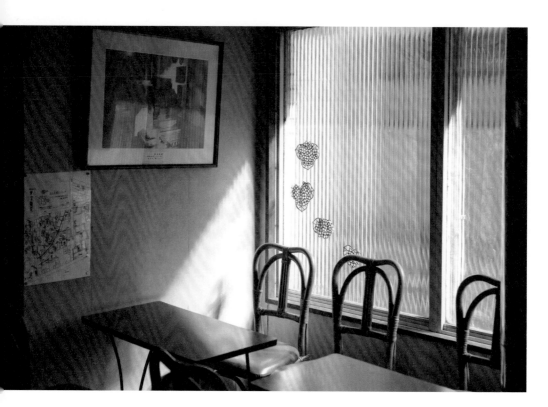

充滿昭和復古風情的波浪狀玻璃，現在也很罕見了。

大地震後。話雖如此，無論關東大地震或之後的二次世界大戰空襲，這一帶的受災狀況都較輕微。改建時，委託的木匠偏好西洋風格，蓋出了這棟和周遭店鋪形式大相逕庭的西式建築。店內使用的磚牆與方格圖案地板磁磚也都走近代時髦風，從當時就廣受許多顧客欣賞。

「有位教授告訴我，在一本關於立原道造（詩人・建築師）的書中提到萬定的事，連店面的設計圖都有。作者一定來過本店吧。東大建築系就在附近，一直以來有很多建築大師光臨本店。像是丹下健三先生，還有安藤忠雄先生都曾經來過。」

我問後來都沒人提議改建嗎？老闆娘低聲說：「各種建議都有喔，比方說改建成大樓的計畫，或是改成可以外帶或網路點餐等形式。不過，我認為把這裡翻新就失去意義了。因為歷史無法刻意製造不是嗎？只要花錢就能擁有一家漂亮的店，唯獨歷史需要累積而成。這就是本店的財產。我都說，這裡就是舊才好啊～講是這樣講，其實只是沒有能力翻新而已啦。」這麼說著，外川女士偷偷笑得像朵小花。

決定一個人扛起這間店時，內心都沒有猶豫嗎？

「外子過世時，我也想過接下來該怎麼辦才好，但是，想到這間店是他好不容易打拚出來的，孩子們也說：『妳不開店的話會老年癡呆喔』。加上教授們也鼓勵我繼續做，我就想說，不然試

試看吧。現在想想，真慶幸有繼續做下來。這裡啊，有些學生們成為副教授或教授之後，回來參加學會等活動時，還是會繞過來坐坐喔，懷念地說著幾十年沒來，這裡卻一點也沒變。所以，我盡可能不想改變這裡。」外川女士一邊這麼說著，一邊環顧店內。不知道曾有多少學生與教授在這裡填飽肚子，也獲得了心靈的滿足。

外川女士退休後，這間店會變得怎樣呢。我這麼一問，外川女士語氣乾脆地說：「就不會再做下去了。」

「畢竟沒有愛的話，這份工作是做不下去的。我自己已經從這份工作中獲得足夠的樂趣了，如果無法繼續開下去也是沒辦法的事。」她呵呵一笑，嘟噥了一句「也不知道能做到什麼時候啦」。

問她等一下有什麼計畫，外川女說傍晚要去跳有氧舞蹈。「有時會找藉口，說店裡生意忙就蹺課了，但今天天氣這麼好，沒理由不去啊。」只見她一臉開心地這麼說。

走出店外，一陣暖風輕拂而來。春天的腳步近了，下個月，想必又會有許多學生與教授上門，店裡要熱鬧起來了吧。

DATA　萬定果汁吧（万定フルーツパーラー）
地址：東京都文京区本郷6-17-1
電話：03-3812-2591
營業時間：11：00〜15：00
公休日：不定期
（2019年11月起暫時歇業中）

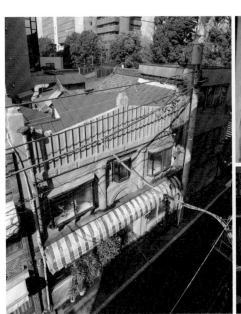
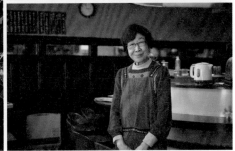

左／從上方俯瞰，就能清楚看出看板建築的建法。右上／外川女士說：「餐點品項控制在自己做得到的範圍內。」右下／很適合穿紅色衣服的老闆娘外川女士。每次外出採購都得提上6〜7公斤的食材，她形容這是「很好的運動」。

形形色色的店名招牌

「看板建築」的名稱雖然來自建築物正面一整片宛如招牌的展現方式，除了這面招牌外牆，日語中稱為「屋號」的店名招牌，也不甘示弱地展現著自我。就讓我們來比較看看各種看板建築上的店名招牌吧。

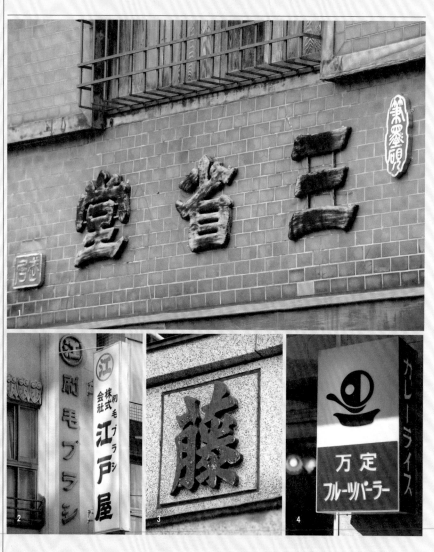

1.武居三省堂（位於江戶東京建物園內）：誕生於戰後的割字招牌。左右兩端還有店印裝飾。
2.江戶屋：以割字招牌做出店印與商品名稱。
3.藤太軒理容所：使用第一代屋主親筆字跡作為店名招牌。
4.萬定果汁吧：店名招牌上的插畫，象徵店裡的招牌咖哩飯及牛肉燴飯。

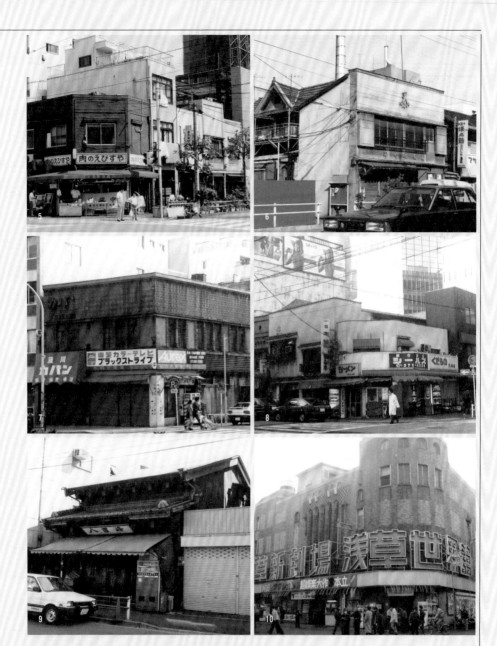

5. 惠比壽屋肉鋪（肉のえびすや）：除了高揭店名的三面招牌外，連遮雨棚都寫上店名，宣傳不遺餘力。

6. 石崎園：老牌茶莊的店名招牌只有一個焙茶色的「茶」字。簡單至上。

7. 及川箱包店（及川カバン店）／日光電波：左上角也有寫著「カバ」的店名招牌。帆布招牌上印著「製造‧販售‧修理」文字配置賞心悅目。

8. 港區的複合式商店：宛如電玩遊戲標題般吸睛的字型與配色。

9. 八百峰商店：番外篇。出桁造商店。裝在遮雨簷底下的店名招牌幾乎看不見。

10. 淺草世界館：番外篇。戰前的大樓建築。霓虹招牌大得像是怕人看不見。經過改建後修整得小了一點。目前已結束營業。

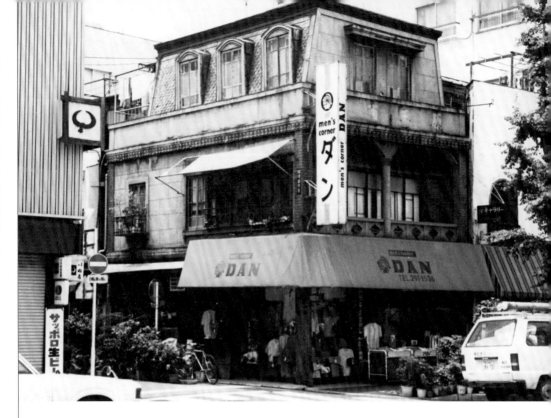

DAN服飾店（ダン洋品店）▶已拆除

位於神保町的三角窗雙面招牌建築。看得到三樓部分斜切式的屋頂，三面並排的老虎窗是這棟建築最大的特徵。

老虎窗：開在屋頂上，擁有向外突出空間的窗型。

※ 包括已結束營業或已拆除的建築在內，全部以當時的名稱記述。

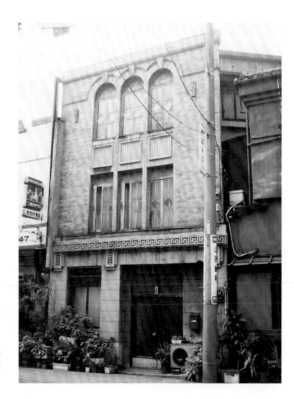

三洋 ▶已拆除

一樓部分為人造石，二、三樓為模擬磚瓦的磁磚與人造石組合成厚實穩重的立面[1]。二樓屋梁深處的雷紋與下方裝飾很引人注目。

雷紋：以連續渦狀方塊組成的紋路。

＊1：建築學術語，一般指建築物外牆，通常是正面，有時也指側面或背面。（譯註）

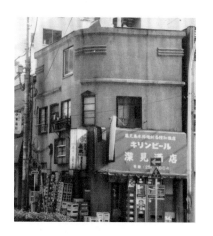

深見酒行（深見酒店） ▶已拆除

以砂漿覆蓋鈍角立面，塑造出角度渾圓的牆角，給人現代化的摩登印象。窗戶與水平肋形板的配置呈現令人莞爾的不規則感。

光風館 ▶現存／營業中
高岡商會 ▶已拆除

左邊的「光風館大樓（光風館ビル）」外牆嵌入半圓拱形，構成 20 世紀初期表現主義風格的立面，右邊的「高岡商會」設計靈感來自書脊造型，創意獨具一格。

文泉堂支店 ▶已拆除

過去被稱為「澤書店」，位於神保町靖國通上的看板建築。有著模仿桃山建築破風造型的女兒牆，展現和洋交融的意趣。

破風：指的是由三角屋頂與水平建材圍起的牆面。

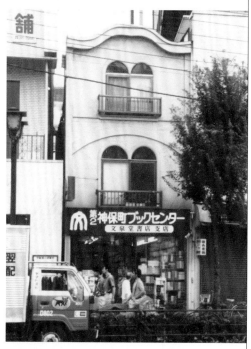

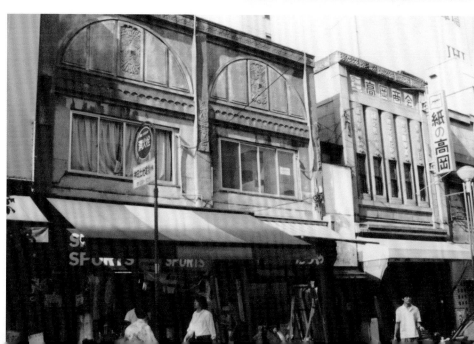

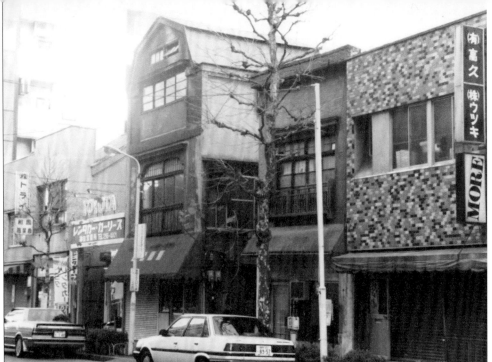

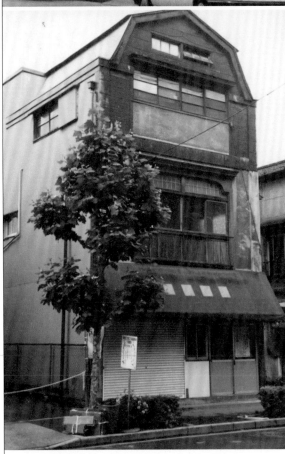

吉村（ヨシムラ）▶已拆除

看板建築罕見的四層木造長屋，和周圍
建築相比硬是高出一顆頭，相當醒目。

青陽印房（アオヒ印房）▶已拆除

有著厚實立面的三角窗印章店。窗戶上方的三角楣，營造出風雅的外觀，肯定是屋主自豪的設計。

———

三角楣：西洋建築中，由人字型屋頂或屋簷斜面與水平建材圍起的三角形部分。

山田屋廚房（キッチン山田屋）▶已拆除
桃牧舍 ▶已拆除

左邊的「桃牧舍」立面上有以砂漿製成的兩幅拱窗，看得到上面小鳥與桃子的標誌，與右邊以銅板包覆外牆的「山田屋廚房」形成強烈對比。

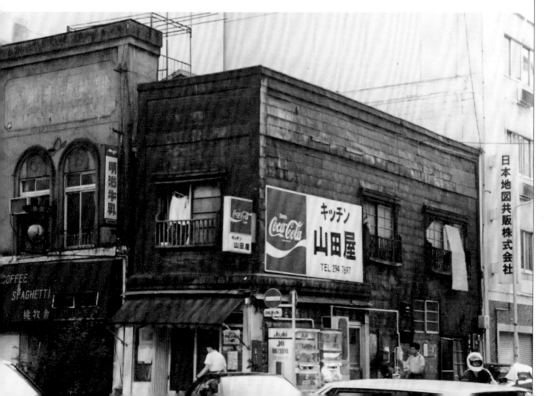

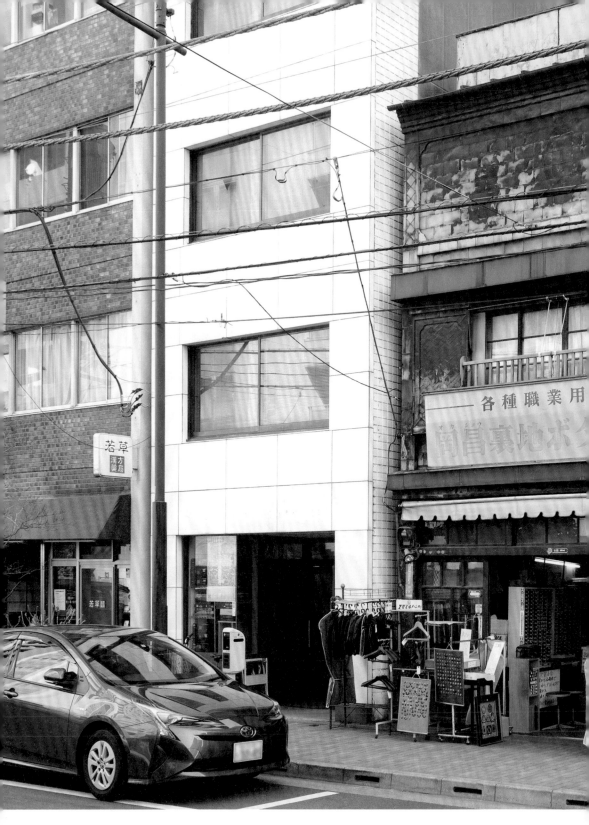

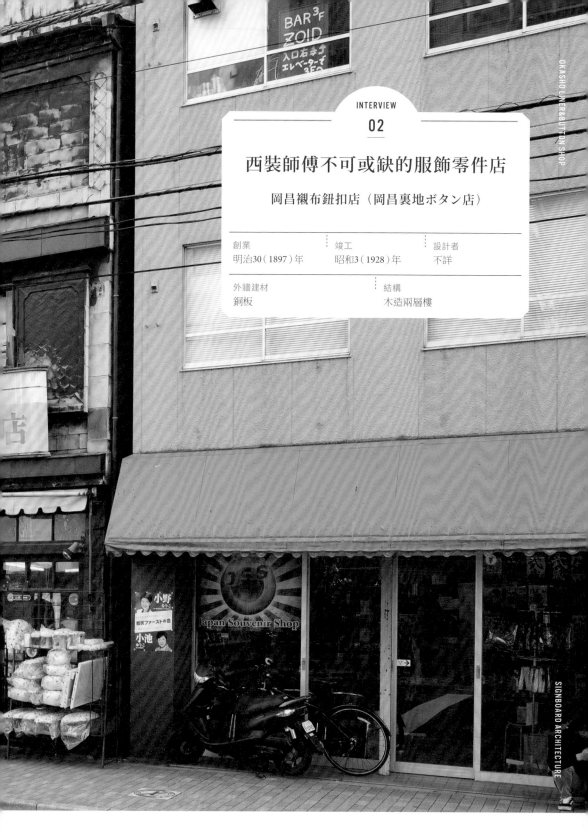

INTERVIEW

02

西裝師傅不可或缺的服飾零件店

岡昌襯布鈕扣店（岡昌裏地ボタン店）

創業	竣工	設計者
明治30（1897）年	昭和3（1928）年	不詳

外牆建材	結構
銅板	木造兩層樓

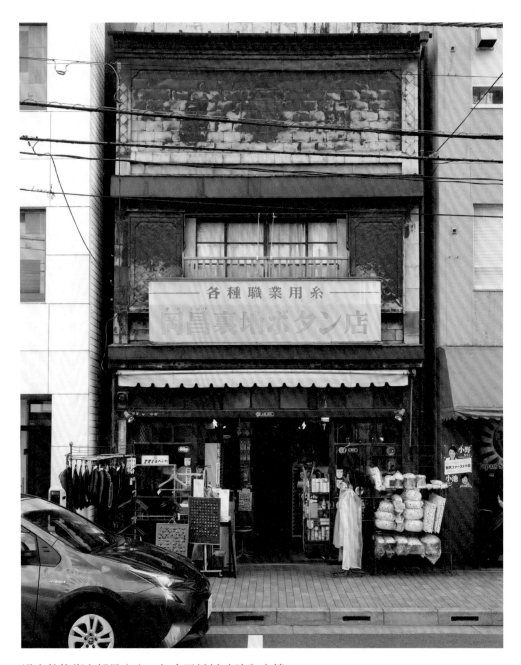

過去整條街上都是商店，如今已紛紛改建為大樓。
只有這裡像是穿越時光而來，
綠色的銅鏽訴說著光陰的流逝。

上楣

最上方的上楣[1]以五段風琴摺構成。這片厚重的上楣成為整棟建築最好的點綴，帶來穩重感。

柱形裝飾

二樓上楣上方，正面左右兩端都設計了柱形裝飾。除了呈現西式建築風格的效果外，施工上也有利於銅板上端的嵌合。

戶袋

戶袋[2]上方有箭羽圖樣，下方則切換為龜甲圖樣。這種對細節的重視，完全是道地江戶人會有的堅持。

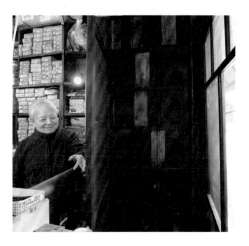

遮雨門（雨戶）

木製遮雨門從建築竣工時使用至今，有超過九十年的歷史，歲月淬鍊而成的風味，普通鋼製窗擋板無可比擬。平常都收在店內暗門後方。

＊1：沿建築屋簷或牆面繞一圈的凸出水平建材。
＊2：收納拉門的位置。

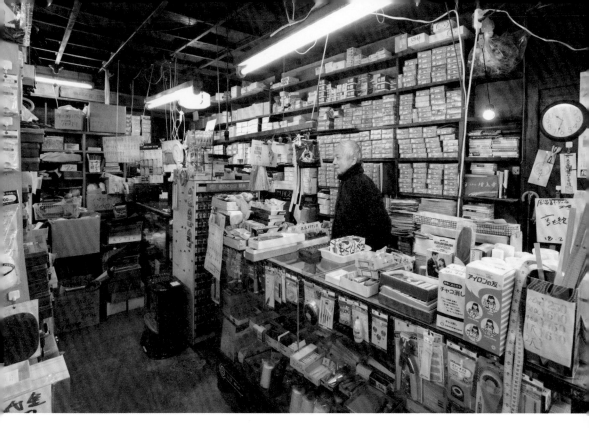

最喜歡這條街與這間店了

「做生意最重要的就是天氣，第二重要的也是天氣……總之天氣是非常重要的。」

採訪當天，不巧是個雨天。「岡昌襯布鈕扣店」的老闆岡武夫先生笑著這麼說，臉上沒有一絲陰霾。

從秋葉原車站走過來只要五分鐘，面向柳原通的這間店，是紳士西裝的材料專賣店。從西裝裡襯布料到鈕扣、絹線等都有販售，一般人也會來買，不過上門的顧客多數還是西裝店、裁縫店的師傅。雖然已經減少了許多，神田這一帶過去曾是纖維企業及商店林立的地帶。就讓我們先回顧這一區的發展歷史吧。

往上可回溯到江戶時代，以神田川沿岸為中心，許多古著屋（二手衣店）聚集在此開設。江戶時代一般平民幾乎不穿和服店量身訂做的全新和服，把二手衣穿到破破爛爛才是當時的文化。因此，二手衣需求量大，這類店家也應運而生。後來，明治14（1881）年新政府將正對岡昌的柳原通一帶正式命名為「官製古著市場」，確立了這個區域二手衣市場的地位。到了明治時代中期，購買新衣對一般庶民而言變得容易，柳原通附近就發展成包括二手衣店在內的成衣批發街。

岡昌襯布鈕扣店創立於明治30

左／架上是五顏六色的
絹線。右／岡先生正在
讀他最愛的相機雜誌。
「做生意受氣了就去摸
摸相機,心情馬上就變
好」。

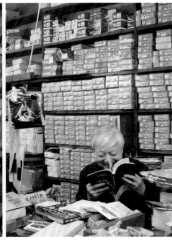

（1897）年。第一代店主是岡武夫先生
的祖父,他從埼玉縣來到東京,在當時
同行聚集的這個地區開起了二手衣店。
然而,這片土地在關東大地震時受災嚴
重,建築傾圮。之後,許多東北地方的
木工來此覓職,一口氣蓋了不少相似的
建築,柳原通也就成了一條看板建築林
立的街道。

　　「我猜祖父他們應該沒空管這麼多,
一心只想著要趕快蓋好房子,趕緊開始
做生意吧。對建築設計應該也沒有什麼
堅持,木工師傅們也不看設計圖就自己
蓋起來。」

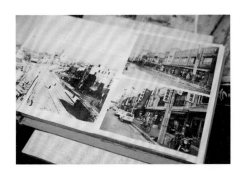

昭和初期柳原通的照片。看得出街道上成排都是類
似建築。

　　一場地震瞬間帶走曾經生氣勃勃的
商業街,在這塊土地上重新建設起的,
是人們為了活下去而迫切需要的據點。

　　太平洋戰爭時食物短缺,岡先生曾
聽父親說過,當時只能以物易物,拿二
手衣去換米。二次世界大戰後,由於西
式服裝的迅速普及,柳原通這一帶又多
了很多「羅紗屋」（紳士西服的布料專
賣店）,岡昌襯布鈕扣店便也開始賣起
裡襯布料和鈕扣等製衣材料。戰爭結束
後,由於物資稀少,聽說東西只要放在
那裡就一定賣得掉。

　　到了 1950 年代中期,日本進入高度
經濟成長期,之後又經歷 1964 年東京
奧運,國家整體經濟不斷成長,「當時
店裡連一顆十二萬日幣的金鈕扣都有在
賣。」泡沫經濟下,土地價格也上漲,
各地不動產業者登門造訪這間二十二坪
大的店鋪,還有人開出十億日幣的收購
價。回顧當時,岡先生說:「真是不知
道在起什麼鬨。」

　　「其實那時我認為賣掉不就好了嗎,
但家父決定留下這家店」。高度經濟成
長期中,岡先生的父親請人抬起整座建

築，重新打造老舊的地基。

談到傳承了三代的家業，岡先生這麼說：「我從出生就在這裡了，也只會做這個。不過，這份家業也要結束在我這第三代的手中了。是說，做什麼生意大概都是這樣啦。」

一邊這麼說著，岡先生一邊興致勃勃地從店的這頭走到那頭，為我一一介紹店內商品。

喀啦喀啦拉開店門，一位客人捧著布樣走進來問：「這個，有嗎？」只瞄了一眼確認，岡先生就爽快地回答：「那個現在沒賣了」。

「還以為來這裡一定有⋯⋯」

客人露出一絲希望變絕望的表情這麼喃喃自語，一副遺憾的樣子離開了。看著他的背影，岡先生說：「布料批發商一間接一間收起來，那個花色的布其實以前我們也有賣，因為是很有名的花色。」看來，和剛才那位客人之間的對話，他已經重複過很多次了。

「以前量身訂做西裝是理所當然的事。出社會就職後，大家第一份薪水都是拿來做西裝，這代表自己終於獨當一面，也有慶祝就職的意思在內。這就是西裝的價值。」

「現在西裝變得像工作服一樣了啊。」說著，岡先生往店內走去，問我「要不要看裁布？」接著，將裡面一整排各色布料一一搬出，攤開展示。西裝裡襯的布料是來自山梨縣富士吉田市的手工織品，因為現代人不再訂做西裝，織布師傅也慢慢消失了。

接著上門的二人組客人，是西裝師傅與他的顧客。

「這塊布很帥氣呢，花色真不錯。」岡先生從架上取下一捲與客人手中相同花色的布料，拿起剪刀俐落裁下。

從頭到尾都笑容滿面的岡先生，以輕快的口吻說明襯布。

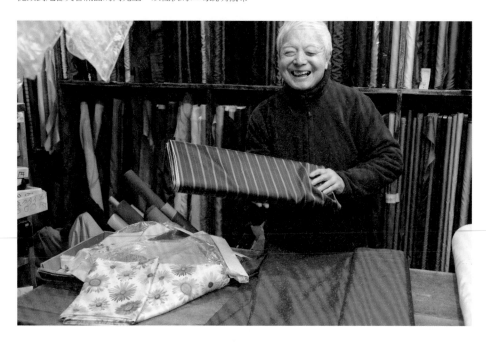

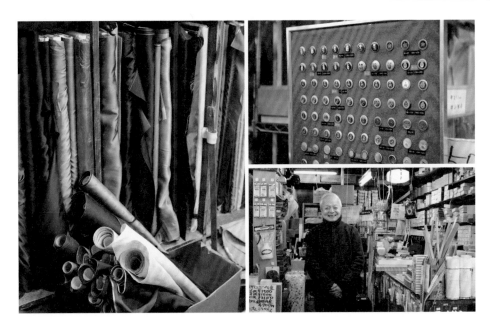

左／訂製西裝時，襯布和袖子的布料是分開的。量販店裡賣的成衣西裝則多半用同一塊布去做。右上／種類繁多的鈕扣。右下／被西裝師傅戲稱為「這一帶的老大」的岡先生。

　「訂製西服業界不能沒有這種店啊，岡昌對我們來說可是非常寶貴的，可以說是這一帶的老大。」

　西裝師傅這麼說完，和顧客一起選好搭配西裝的鈕扣才離開。

　「我們家銷售的品項多，大家都認為來這裡就什麼都找得到。」

　然而，像第一位上門的客人那樣，已經有連來這裡都找不到的布了。那件衣服可能一輩子都無法完成。我親眼見證了「只有這裡才有的東西」也正逐漸消失中。

　為了即將到來的 2020 年東京奧運，秋葉原周邊老舊建築紛紛改建為大樓或飯店。當然也有人來詢問這裡要不要改建成大樓，但是岡先生說：「不管發生什麼事，還是不會賣掉這裡。」

　「我們從明治 30 年就在這裡生活了啊，我非常喜歡秋葉原這個地方。」

　他還接著這麼說：「我也很喜歡這間店。不管客人來不來，做這行就是一直在店裡等客人上門。有時也會覺得膩，但做生意是不能嫌膩的。說不定哪天會有人來買下很多東西啊，連那顆金鈕扣或許都能賣掉。」

　露出爽朗的笑容，岡先生又說：「哈哈，我看那個是賣不掉了啦。」

　「下次天氣好的時候再來喔。」臨行之際，岡先生這麼對我說。沒錯，這間店確實非常適合晴朗的天空。

DATA

岡昌襯布鈕扣店
地址：東京都千代田区
　　　神田須田町2-15
電話：03-3251-6440
營業時間：8：00～20：00
公休日：週日

欣賞看板建築的設計創意

部位圖解①

01｜菱格紋＋龜甲紋

三德零件（三德部品）

東京都港區

在連續排列的菱形中加入有「龜甲」之稱的六角紋。

02｜箭羽紋＋龜甲紋

岡昌襯布鈕扣店

東京都千代田區

箭羽狀的平行四邊形排到一半切換成龜甲形。

03｜竹籃編織紋

大丸鮮蝦（海老の大丸）

東京都中央區

呈現編織竹籠般的網狀紋路。

04｜麻葉紋

K公館

東京都台東區

以幾何形麻葉圖案交織而成的日本傳統紋路。

05 | 青海波紋＋千鳥紋

舊田中洋服店（旧田中洋服店）

東京都世田谷區

在以半圓形重疊方式象徵的波浪
上，有千鳥飛過。

06 | 七寶紋

舊金子商店（旧金子商店）

東京都品川區

以正圓形錯落交疊而成的日本傳
統紋路。

07 | 松皮菱格紋

舊築地虎杖 鮑（旧築地虎杖 鮑）

東京都中央區

三個菱形重疊而成的圖案，經常運
用在家徽上。

08 | 網狀紋路的一種

舊龜屋（旧亀屋）

東京都中央區

將二分割後的正方形轉 45 度角
排列而成的紋路。

銅板上的紋路

欣賞看板建築的設計創意

部位圖解①

01 | 多立克柱式

島野咖啡大正館
（シマノコーヒー大正館）

埼玉縣川越市

希臘帕德嫩神殿也使用，最古老又簡單的柱子樣式。

02 | 愛奧尼柱式

村上精華堂

「江戶東京建物園」內

希臘化時代常見樣式。柱頭有漩渦圖案。

柱子樣式

03 | 科林斯柱式

四季喫茶店

茨城縣石岡市

以複雜莨苕葉形裝飾的柱頭。

04 | 其他柱式

萬定果汁吧

東京都文京區

不依循古典結構建造，只有柱頭使用漩渦圖案的裝飾。

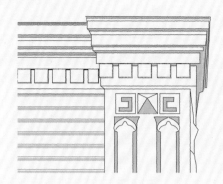

01 ｜ 齒狀裝飾

久松商店

茨城縣石岡市

古典建築中，上楣下方
的矩形或方形裝飾。

02 ｜ 倫巴底裝飾帶

十七屋鞋履行（十七屋履物店）

茨城縣石岡市

上楣下方有連續拱形帶狀裝飾。

上楣裝飾

03 ｜ 卵箭裝飾

綠藥品（ミドリ薬品）

長野縣松本市

在上楣下方以卵形和箭頭形
交錯配置的帶狀裝飾。

04 ｜ 雷紋裝飾

日比家住宅

東京都中央區

以不斷轉折的連續直線
構成的幾何圖案。

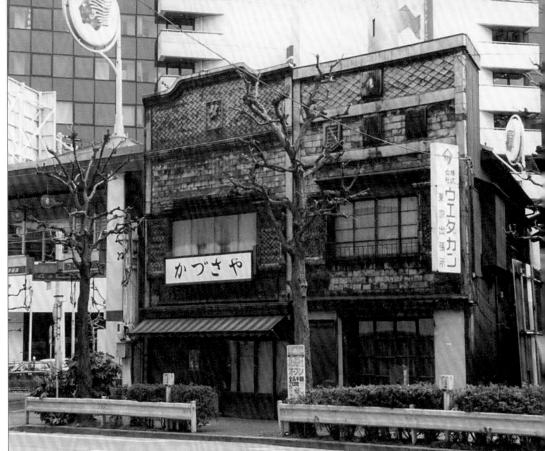

上總屋（上総屋）／
上田勘東京分店（ウエダカン東京出張所） ▶ 已拆除

位於日本橋小網町，如兄弟般相連的兩棟銅板建築。左邊
的「上總屋」正面上方裝飾有「夕」字方框。白底黑字的
招牌底下也可看到銅板浮雕的文字。銅板上側有名為「分
銅繫」和「馬目地」的日本傳統紋路，戶袋上的紋路是「青
海波」，二樓上方的上楣則為連續菱格紋，展現了多采多
姿的銅板紋路。是一棟可看出銅板工匠高度技術結晶的看
板建築。

——

上楣：沿建築屋簷或牆面繞一圈的凸出水平建材。

吉澤計程車庫（吉沢タクシーのガレージ） ▶ 已拆除

由裝飾藝術風的垂直肋形板與半圓拱形裝
飾的氣派計程車庫。當時或許是想藉由建
築裝飾抬高車行的身價。

一誠 ▶ 建築現存／店面遷至他處營業

位於人形町十字路口附近的三角窗建
築，曾是至今仍有營業的房屋仲介公
司店面。該店面目前由拉麵店進駐。
圍繞上楣一圈的雷紋裝飾風格強烈。

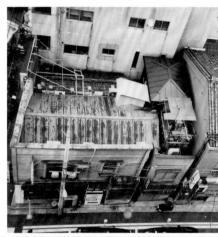

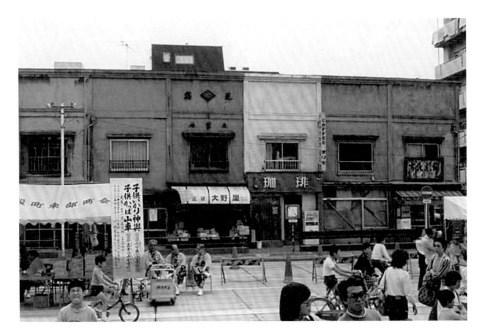

七棟長屋 ▶已拆除

與鄰棟高度統一的整排長屋式建築，對開設於
市中心的自營商店來說，這是很符合邏輯的建
築樣式。使用不同顏色但色調低調協調的外
觀，如今看來也頗為時尚。

末廣亭（末広亭）▶已拆除

以銅板覆蓋牆面的拉麵店。女兒牆上是由菱格
紋與正方形紋路組成的幾何圖案裝飾板。正
中間是過去店徽留下的痕跡。

藤澤理髮店（フジサワ理髮店）／
荻原美容院（オギハラ美容院）▶已拆除

右邊的「藤澤理髮店」立面以紅磚繞一圈裝
飾牆面外圍，內側則是砌上砂漿人造石，展
現石造與磚瓦的厚重感。

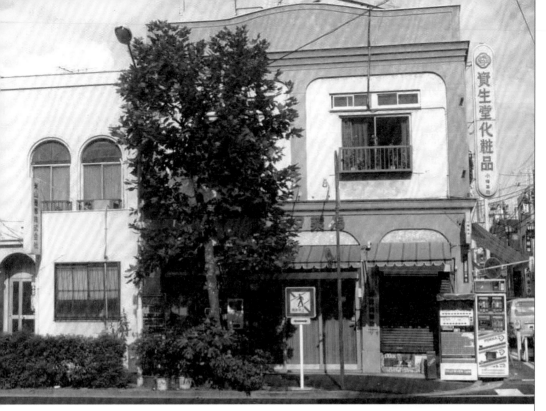

小幡藥局／米山商事 ▶已拆除

位於建築三角窗的「小幡藥局」，特徵是一、二樓分別以不同長度的連續拱形裝飾。左鄰「米山商事」外觀簡潔洗練。

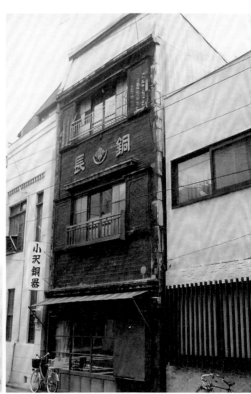

小澤銅器（小沢銅器） ▶已拆除

細長三層樓的銅板建築。只能說不愧為銅器店，每一層樓的銅製戶袋紋路皆不相同，可見設計之講究。

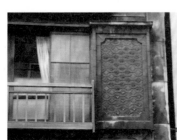

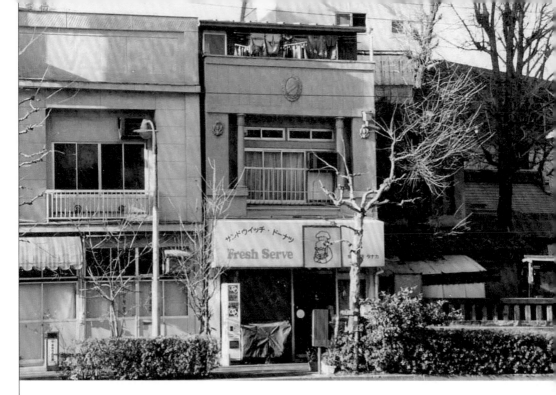

田中（タナカ）（Fresh Serve）▶ 已拆除

這間商店採用二樓窗戶左右兩邊裝設了優雅圓柱的砂漿建築。象徵權威的圓雕飾上方陽台卻出現晾曬的衣物，這就是看板建築常見的落差光景。

圓雕飾：描繪肖像畫或徽章的橢圓裝飾。

鈴洋裝店（スズ洋裝店）／關根美容院（セキネ美容室）▶ 已拆除

左邊的「鈴洋裝店」為外覆銅板，入口狹窄的三樓建築，上方搭建有曬衣台。右邊的「關根美容院」使用戰後流行的青琉璃瓦片作為點綴。

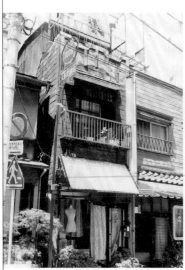 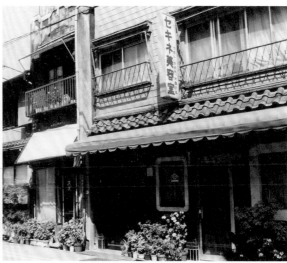

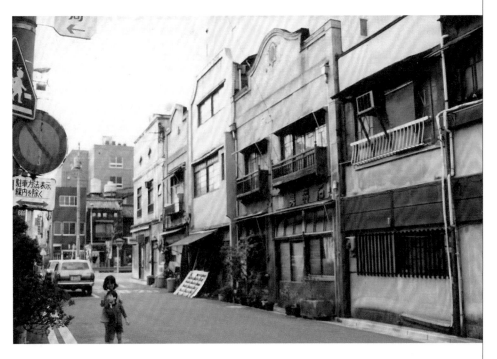

石井理髮店／魚熊商店　▶已拆除

照片中右邊算起第二間的「石井理髮店」是
有一道優雅女兒牆的雙間連棟長屋。與中間
隔著另一棟房子的「魚熊商店」設計相仿。

水村屋本店　▶已拆除

以砂漿塗飾外牆的酒行。上楣裝飾
尺寸稍嫌誇張，雕紋深雋細緻。立
面給人非常厚重紮實的感覺。

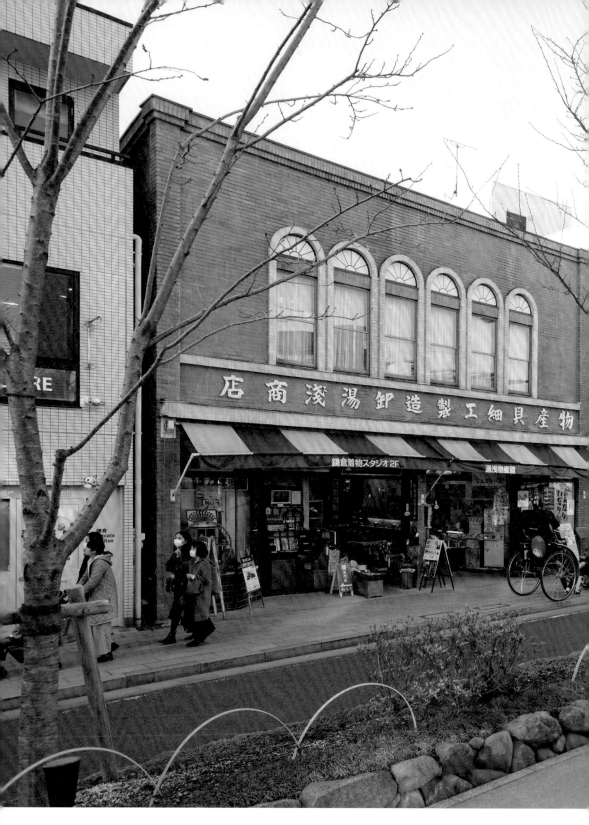

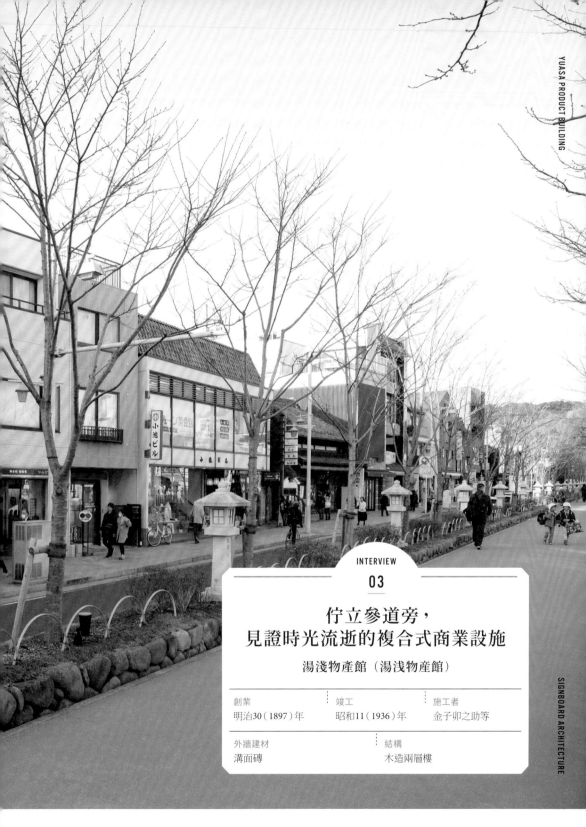

INTERVIEW

03

佇立參道旁，
見證時光流逝的複合式商業設施

湯淺物產館（湯浅物産館）

創業	竣工	施工者
明治30（1897）年	昭和11（1936）年	金子卯之助等

外牆建材	結構
溝面磚	木造兩層樓

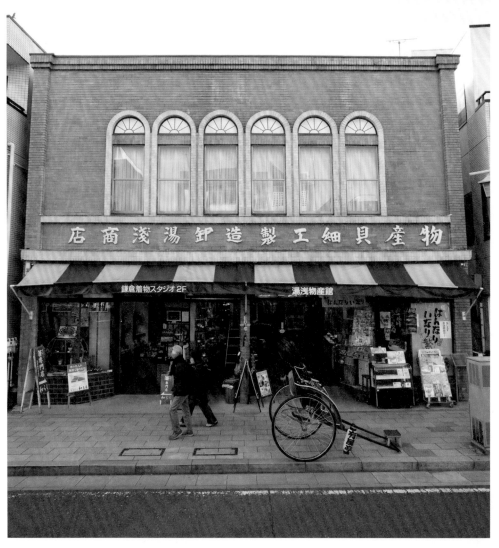

彷彿與鎌倉的藍天大海融為一體的建築物，
看得出屋主參考橫濱西洋建築時的種種講究。
靜謐優雅地佇立在參道旁，守望路過的人們。

外牆磁磚

外牆使用鮮亮的綠色珠光與褐色溝面磚。據說是當時特別訂製的專屬磁磚,平成 26(2014)年改建時,重新漆上當年竣工時的顏色。

天窗

屋頂設有天窗,將自然光線導入室內。由於這種入口寬闊的長屋室內容易顯得昏暗,開天窗可以有效加強採光。

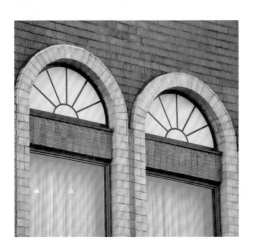

窗戶

正面二樓設有六個縱長形的窗戶,上方是連續的半圓拱形。窗戶與窗戶之間空隙填入切成細長條的綠色磁磚,細節相當講究。

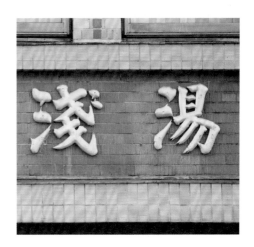

店名招牌

橫長形的立面上,裝設了木製的店名招牌,每個字都超過三十公分寬,氣派大方。重新整修時,重新補上了過去缺落的字樣。

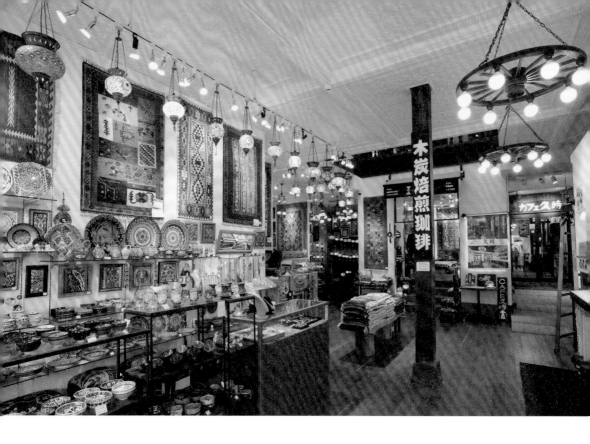

重獲新生，延續老品牌歷史

　　從很久以前，我就一直覺得那是一棟像海一般的建築物。

　　那間店就蓋在前往鎌倉八幡宮的參道旁，所以我看過好多次。淡青色的磁磚像用水彩顏料畫成，近看每一塊的顏色都有點不同，遠遠望去，就像搖曳生波的海面。

　　湯淺物產館在鎌倉深耕多年，前身是超過一百二十年前開始營業的貝殼工藝製造加工、批發店，現在搖身一變成為各種店鋪進駐的複合式商業設施。

　　「以前這裡是帳房，商店最重要的地方。」這麼告訴我們的，是湯淺物產館第三代屋主湯淺久一先生的夫人，也就

是第四代屋主邦弘先生的母親，湯淺時女士。

　　我們站在店內中央處，抬頭仰望上方大大的天窗，這天是個萬里無雲的大晴天，天窗外水藍色的天空映入眼簾。

　　「雖然現在用的是玻璃窗，以前為了避免直射日光，還請工匠師傅用竹子編了簾子掛在那裡。」

　　時女士一邊這麼解說，一邊朝建築內部走去。走到最後一間房間入口，上面掛著「久時咖啡（カフェ久時）」的招牌。

　　「以前，我們就住在這裡。外子喜歡騎機車，經常從這裡沿著剛才我們走

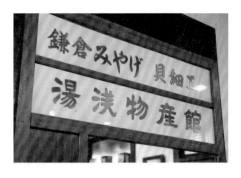

從前店內使用的全身鏡，現在掛在「久時咖啡」店內。

過的路線咻一聲騎出去。他是個豪邁的人。」看著與建築竣工時同樣寬敞的大門入口，時女士顯得有些悵然。

湯淺物產館的店面於平成26（2014）年全面改建，關閉原本以貝殼工藝品為主的紀念品販賣店，改頭換面為現在這棟有照相館、筷子專賣店、土耳其雜貨店等六家商店進駐的複合式商業設施。商業內容雖然有了很大的轉變，建築物本身卻從外觀到內部裝潢都盡可能保留當年的面貌，改建時也多半運用原有的材料。

湯淺創業於明治30（1897）年，第一代屋主湯淺新三郎在這塊土地上開設

了專營貝殼工藝品製造、加工及批發的商店。不過，當時的店面於後來關東大地震中受災燒毀。

「大地震後物資缺乏，聽說是老當家專程前往關西山林到處找尋建材，一直到震災過了好幾年才重建好現在的店面。」

店內建築木材全部採用耐久度高，經常用在神社及日式家具，從以前就被譽為最高級樹種的櫸木。

「老當家特地帶著工頭和師傅們去橫濱，實地觀摩當地的西洋建築，指示師傅們做出想要的建築樣式。我想，他對建築一定很有自己的堅持。」

第一代屋主說想蓋出「不怕火災的堅固建築」，要木工們模仿橫濱的貿易公司建造。他力求東山再起的那份熱切心意，不只為這棟建築賦予了強度，同時兼顧了靜謐的美感。就這樣，湯淺物產館的主體建築誕生了。

「磁磚都是特別訂做的喔。只有這間店才有這種顏色的磁磚。改建時還特地復原了創業時的磁磚顏色。」說著，時女士伸手觸摸那有著大海顏色的牆面。

「外子過世七年了，他走的時候，我

左／時女士說，兒子小時候曾卡在圍住天井的欄杆中間，無法抽身。右／改建前的湯淺物產館。店頭的展示貨架貼的是方格狀的磁磚。

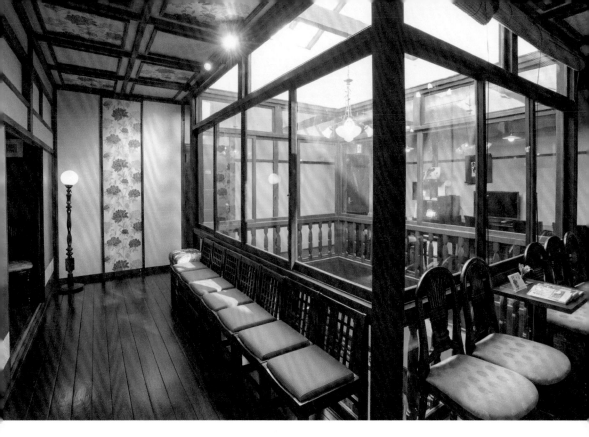

過去，天井正下方就是帳房。日光直接從天窗灑落此處。

也想過這棟建築該怎麼辦，畢竟要維持它不是一件容易的事。」

時女士說先生是生病過世的，或許是維持這棟房子太辛苦的緣故。說著，她帶領我們到最後方的「久時咖啡」。這是湯淺家在此經營的咖啡店。

時女士約莫五十年前嫁到湯淺家。因為有著西式風格的店面，建築本身又很氣派，在這附近一直是一棟名氣響亮的建築。地點在通往鶴岡八幡宮的參道邊，這一帶從以前就是觀光地，也有不少供學生入住的旅館等。

過去建築本身兼營工藝品工廠，僱用了七十幾個工匠製作貝殼藝品。事實上，同一個地點的土裡就挖出了不少貝殼。包括時女士在內的湯淺一家人則住

在現在改成照相館的二樓。

從天窗直射進來的日光照亮整個二樓，直通屋頂的天井以玻璃窗圍起，看上去彷彿歷史悠久的美術館。

「打掃起來真的很不得了。這些玻璃窗非常重，但也只能一扇一扇拆下來清理。一樓和二樓又都那麼大。」

我一稱讚這與當時幾乎沒有差別的豪華裝潢，時女士就苦笑著這麼說。

江之島的貝殼工藝連浮世繪上都看得到，從江戶末期之後就是江之島廣為人知的特產伴手禮。原本只是附近人家的家庭代工，隨著黏著劑和加工技術的發達，漸漸形成了一門產業。昭和40年代迎來貝殼工藝全盛期，甚至銷售到海外。湯淺家的老當家，也就是第一代

屋主新三郎擁有貝殼工藝的專利執照，向皇室進貢貝殼工藝品。時女士這麼告訴我。

「二樓這裡，是以前來自全國各地想採購貝殼工藝品的商人暫住的地方。我們家人則是在後面另外的房間裡起居生活。連樓梯都是分開的，客人用外面的樓梯，家人走後面的樓梯。」

「這棟房子高大寬敞，要維持它固然有許多辛苦之處，只要將靠近參道那側的窗戶和靠近後方的窗戶打開，空氣對流下，吹進屋子的風可是非常舒服，因為窗子很大嘛。」時女士望著窗外來來往往的觀光客這麼說。

後來，光靠貝殼工藝品撐不起這間店，時女士的丈夫又生病了，一家人也曾煩惱是否該繼續經營下去。

「外子似乎跟兒子說好了，他說『你也知道媽媽那個樣子，沒辦法把店交給她』所以，兒子說他想好好珍惜這間店，希望我們放手讓他去做。」

於是，建築經過一番改建，成為現在各種店鋪進駐的複合式商業設施，重新邁向新的歷史。

「這間咖啡店的名字叫『久時』，就是取外子久一的久和我名字的時組合成的，兒子瞞著我，偷偷取了這個名字。」

再次環顧店內，這裡還保留了從前的招牌和細緻的貝殼工藝裝飾，一點一滴都是過去這棟建築留下的回憶。

DATA | **湯淺物產館**

地址：神奈川県鎌倉市雪ノ下1- 9-27
電話：0467-22-0472
營業時間：10：00～18：00
公休日：全年無休

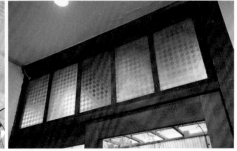

左上／從前帳房的照片。是一個放了火缽的一坪半空間。左下／以壓花銅板裝飾的天花板，與創業當時的設計相同。右上／店內到處都能看見貝殼工藝品。右下／創業時的古董玻璃，如今成為店內裝潢的亮點。

欣賞看板建築的設計創意

部位圖解②

圓雕飾／勳章飾／浮雕飾

01 ｜ 圓雕飾

花市鮮花店（花市生花店）

「江戶東京建物園」內

要用銅板打造出橢圓形的圓雕飾
是非常困難的事。

02 ｜ 圓雕飾

中央築地六郵便局

東京都中央區

橢圓形的裝飾，周圍加上珍珠般
的小圓球。

03 ｜ 勳章飾

山田工程外包行（請負‧山田）

東京都台東區

這種裝飾在日語中又稱作「扁
額」，在文字招牌旁圍上一圈漩
渦圖案的裝飾。

04 ｜ 勳章飾

三棟長屋

東京都中央區

一款周圍有明顯莨苕葉形裝飾的
勳章飾。

05 | 桃子浮雕飾

桃乳舍

東京都中央區

模仿古典浮雕，是道地江戶人偏好的設計品味。

06 | 蕪菁浮雕飾

池田種苗店

福島縣會津若松市

用店內販售商品做成的浮雕圖案也很討喜。

07 | 六芒星

植村公館

「江戶東京建物園」內

以六芒星圍起屋主姓名縮寫的「U」和「S」。

08 | 姓名縮寫

鳥一生蕎麥（生そば 鳥一）

東京都台東區

以英文字母姓名縮寫展現西洋風味的店名招牌。

＊圓雕飾（médaillon）：描繪肖像畫或徽章的橢圓裝飾。
＊動章飾（cartouche）：巴洛克建築常用，以文字或勳章為主體的牆面裝飾。
＊浮雕飾（relief）：壁面浮雕裝飾。

欣賞看板建築的設計創意

部位圖解②

丸二商店

「江戶東京建物園」內

以直線與各種曲度的曲線組合而成。

02 | 多層次

海老原商店

東京都千代田區

層面凹凸豐富，打造出具有立體感的設計。

女兒牆的形狀

03 | 階梯狀

星野五金行（星野金物店）

東京都品川區

完全不使用曲線，由兩側往中央高起的階梯狀女兒牆，給人方方正正的印象。

04 | 直線＋半圓

舊金子商店（旧金子商店）

東京都品川區

以單純的幾何圖案拼成，可說是看板建築的代名詞。

＊女兒牆：設在建築樓頂或陽台外側的矮牆。

01 | 大正末期的窗框

虎屋藥局（トラヤ藥局）

東京都中央區

有著獨特圖樣的花窗玻璃，相當罕見。

02 | 大正初期的窗框

ELEVATO 咖啡（カフェ・エレバート）（舊田中家）

埼玉縣川越市

垂直的框木較密集，以強調縱軸的設計展現西洋風味。

窗框

03 | 昭和初期的窗框

百丈手打蕎麥麵（手打ちそば百丈）（舊湯宮釣具店）

埼玉縣川越市

間隔錯落有致的中框營造出一股節奏感。

04 | 昭和初期的窗框

mina perhonen 松本店（舊上原藥局）

長野縣松本市

加入一道斜框，為原本平凡無奇的窗戶帶來新意。

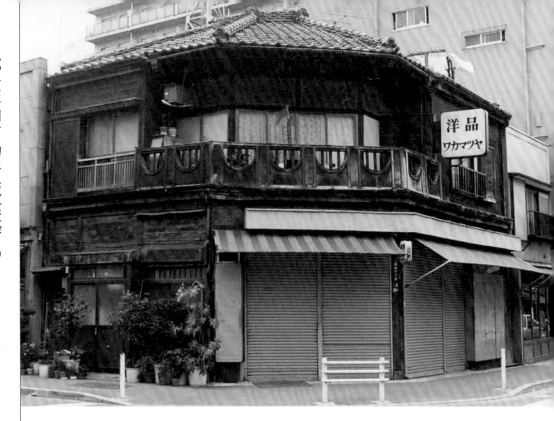

若松屋服飾店
（ワカマツヤ洋品店）▶已拆除

蓋在轉角處的三角窗商店，以銅板打造出
順應新藝術運動趨勢的倒拱形扶手欄杆堪
稱佳作。近年來已成為畫廊所在地。

大成社印刷 ▶已拆除

也是銅板建築，與對面的「若松屋服飾
店」使用一樣的倒拱形扶手欄杆。三樓
陽台放了不少植物，感覺很舒服。

三華堂文具店 ▶已拆除

有著幾何圖樣女兒牆的銅板建築。過去鑲嵌店家招牌的中央部位還留著。以這類型建築來說，有著罕見的寬敞入口，分別設置了店鋪用玄關與私人用玄關。

三棟長屋 ▶現存／店鋪遷至他處營業

屬於三層樓建築的三棟長屋，一樓可容三家店鋪進駐。中央上部設計為拱形，中間是植物造型的浮雕飾。

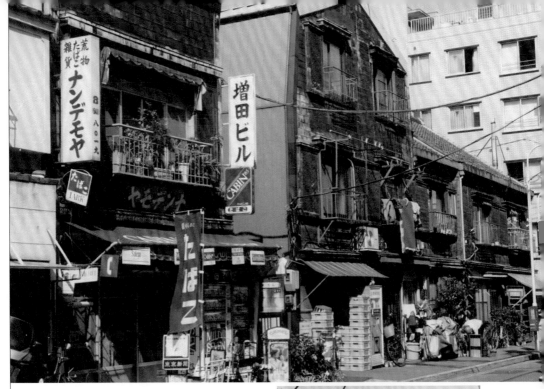

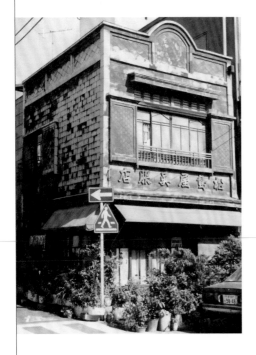

什麼都賣（ナンデモヤ）／
大蘆家（大芦家）▶已拆除

左邊的「什麼都賣」是雜貨店，紅色琺瑯
招牌與生出綠色銅鏽的銅板外觀相映成
輝。右邊的大蘆家使用「折腰式屋頂」，
看得出三樓外牆略為傾斜。

松島屋和服店（松島屋吳服店）▶已拆除

蓋在轉角處的和服店是一棟外覆銅板的建築。雙面
皆設有出入口，做出具有開放感的設計。正面中央
的女兒牆說是圓弧形又不夠圓弧，倒也很可愛。

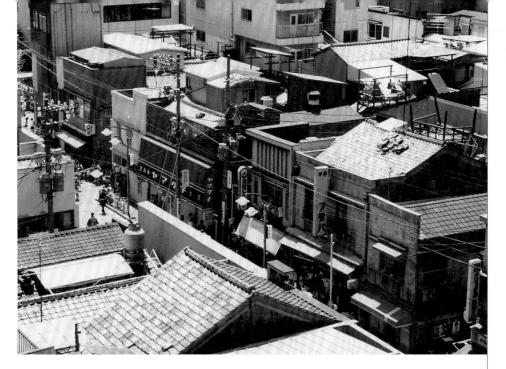

八丁堀鈴蘭通
（八丁堀すずらん通り）▶幾乎已拆除

從新大橋通上彎進鈴蘭通，可看見一整排過去的看板建築。包括淺藍色的麻將館「麻雀淳」在內，目前還有幾間現存。

築地川南支流 ▶已拆除

站在從前築地場外的小田原橋上就能看見這片風景。右後方看得到舊時的門跡橋，人們在兩岸居住、開店，是一條充滿生活感的河川。

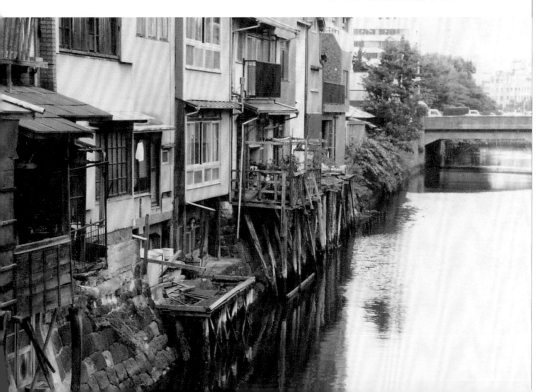

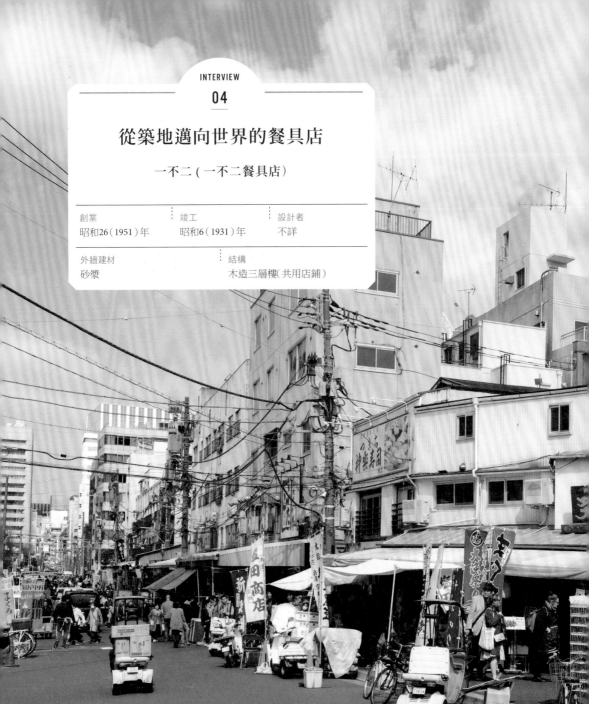

從築地邁向世界的餐具店

一不二（一不二餐具店）

創業	竣工	設計者
昭和26（1951）年	昭和6（1931）年	不詳

外牆建材	結構
砂漿	木造三層樓（共用店鋪）

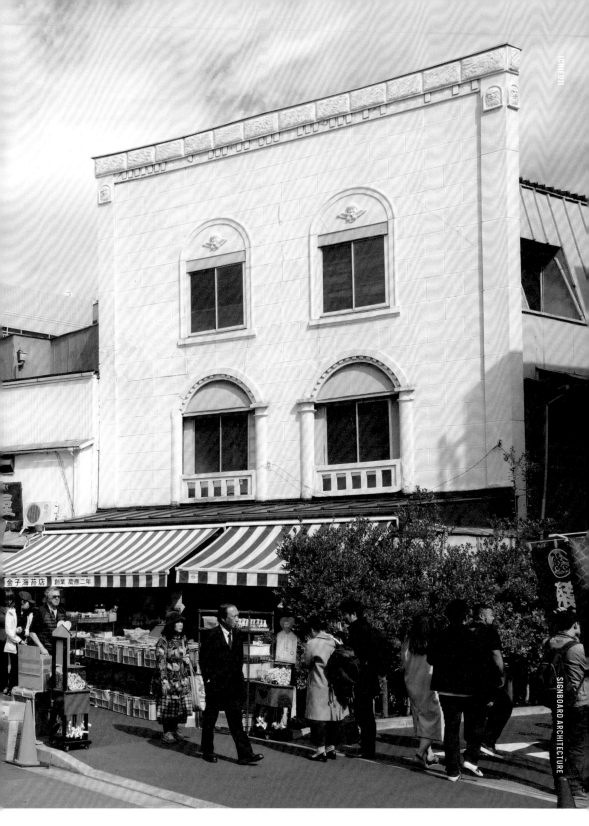

金子海苔店　創業 慶應二年

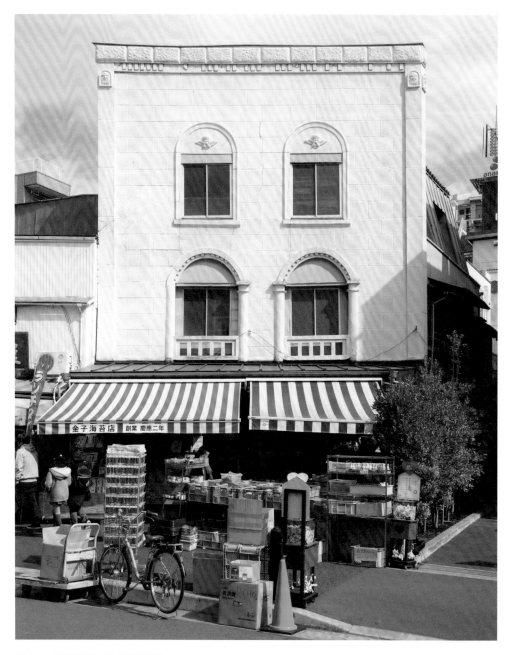

從前，築地川就從店旁流過，
早上看得到河上載貨船往來築地的情景。
從船上看過來，看到的應該是朝陽下亮白的店鋪吧。

上楣

最上方的上楣做出自然石材般的粗糙厚實感,在西洋建築中,這稱為「毛石砌」,是看板建築常見的造型。

浮雕飾

左右兩邊的壁柱上,做了人面造型的浮雕。整個建築立面都可看出彼時工匠模仿西方建築的痕跡。

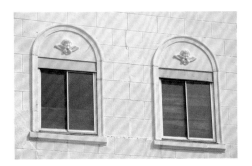

三樓窗戶

三樓窗戶以優雅的線腳[1]裝飾半圓拱頂,拱頂下的浮雕看似手中停著小鳥的人面圖案。由來不詳。

二樓窗戶

二樓窗戶左右兩邊設有圓柱,上方以拱頂相連。拱頂下方做齒狀裝飾[2]是很罕見的設計,猜想是木工師傅自己的點子。

共用店鋪

店鋪內設有通道,可供複數店家共同使用,是築地場外市場特有的建築樣式。建築物呈「つ」字形,另一側是做海產批發的「原商店」(海產物卸原商店)。

＊1:建築凹凸接合處的帶狀邊框。
＊2:西洋建築屋頂下可見,模仿椽條的齒狀裝飾。

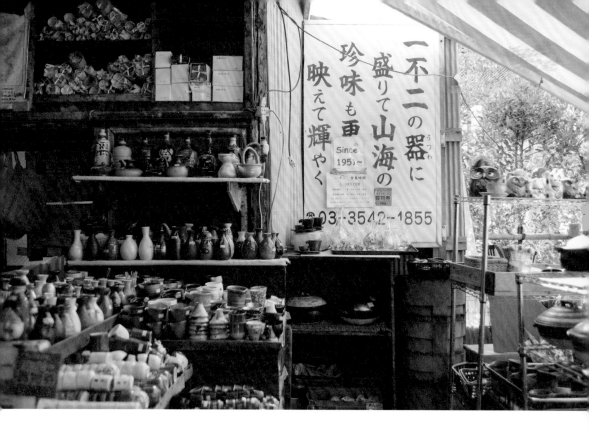

隨著持續變化的這條街，不斷前進

可能是我太多管閒事了，但看到那些沒有做任何防護措施，高高疊滿整間店面的餐具，要說沒有一絲不安，那就是騙人了。不過，這完全是我杞人憂天。

「311 東日本大地震時，我們店裡也只摔破兩個盤子喔。以前的木工師傅看到我們的屋梁都說厲害呢，還說這種屋梁很少見。」

以業務用餐具為主的築地場外市場餐具行「一不二」第四代中尾健太郎先生，用爽朗的語氣這麼告訴我。

店內約有超過兩萬件的餐具，堆得幾乎快到天花板。「從一般家庭到餐廳使用，這裡沒有買不到的餐具」，店內壯

觀的程度令人深深認同這句廣告詞。

一不二所在的建築物（岩本大樓），是場外市場特有的「共用店鋪」型建築。建築內有細長通道，與另一側的出口相通。包括一不二在內，目前這裡有六家商店共用店鋪。占地七十坪的空間，據說過去曾有十五家店鋪同時進駐，當時室內一定相當擁擠。

「一不二」的第三代經營者中尾隆司先生說：「我父親是九州那邊的陶瓷製造商，擁有四座窯及五十位員工。但他的夢想是在築地這種大型市場做生意。」在他小學三年級時，父親獲得兒時玩伴的協助，於昭和 26（1951）年

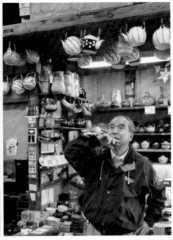

左／小巧的「豆皿」是現在最受歡迎的商品之一。右／「現在觀光客多得讓店內水洩不通呢，築地也是在不斷改變著」。隆司先生這麼說。

來此創立了一不二。店內經手商品除了九州佐賀的有田燒外，還有信樂燒、九谷燒、美濃燒、益子燒、相馬燒、越前塗及南部鐵器等，樣式種類繁多，是築地市場數一數二的餐具店。

築地市場的歷史可回溯到 1923 年的關東大地震。原本在日本橋附近的魚河岸市場於地震中損毀，築地因為離水運興盛的隅田川和作為貨站使用的汐留車站都很近，具有交通運輸便利的優點，於是在此設置了臨時的魚市場，這就是築地市場的起始。昭和 10（1935）年，又在現在築地市場的所在地開設了東京都中央批發市場。

一不二創業時，尚未填平的築地川還曾從店鋪旁邊流過。因為周圍沒有其他高樓建築，這棟以當時來說仍算罕見的西式建築，或許曾被船夫們拿來當作河岸的標記也說不定。

1964 年東京奧運舉行時，築地川被填平，於其上建設了首都高速道路。隨著道路的開通與交通的整頓，生鮮食品的運送方式也逐漸由載貨火車轉變為載貨卡車。原本的築地場內市場呈彎曲扇形，正是為了配合從前載貨火車通過的軌道。

原本語氣淡然的隆司先生，只有在提起當年場內市場載貨火車與人們熙來攘往的盛況時，表現出一絲激動。

「因為來自全國的載貨火車都會開到這裡來。魚貨放上載貨火車，人則是搭路面電車，到處都有線路軌道，市場內熱鬧得不得了呢。當時勝鬨橋還會打開喔，我二十幾歲時見識過一次，不過那也是最後一次了。」

有「東洋第一開合橋」之稱的勝鬨橋完工於昭和 15（1940）年。由於船隻

令建築工匠也吃驚的堅固屋梁，支撐著整間店。只有一樓作為商業店鋪的緣故，天花板特別挑高。

通行量的減少，於昭和 45（1970）年停止開合。幾十年來，築地這個地方不斷有新事物誕生，即使平成 30（2018）年 10 月，持續營業了八十三年的築地場內市場遷移他處，築地的新陳代謝仍在進行中。

美食家北大路魯山人曾在著作中說：「料理與餐具無法分離，關係就像夫妻一般密切。」餐具在裝入料理的那一刻才算完成，這正可說是展現魯山人美學的一句話。

對一般人來說，餐具這種東西不是那麼常需要換新，也不算消耗品。因為這樣，很難估算一天會有多少人需要添購餐具。

那麼，一不二的客層多半是怎樣的人呢？

「當然還是專業料理人比較多啊。」

近年，築地場外市場逐漸演變為觀光勝地，許多來自海內外的觀光客造訪此處，然而，一不二主要的客戶還是以專業料理人居多。

早上五點一開店，料理人們就上門了。採訪當天，來到店裡時已超過上午九點，依然有幾位身穿白廚師袍的料理人看似熟門熟路地進來，打了招呼便逕自俐落地挑選了幾樣餐具結帳，一眨眼又離開了。那模樣簡直就像去超市添購不足的食材。從商家與顧客之間簡短的互動，看得出彼此深厚的信任。

場內市場遷移到豐洲後，客層終究有所流動，不可否認因為距離的關係，有些客人就不再上門了。

然而，當我造訪這裡時，總覺得感受得到一股未曾停滯的循環空氣感，那又該作何解釋呢。建築物本身縱然老舊，

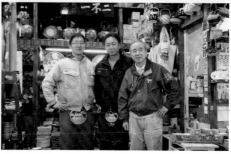

左／來自全國各地的商品每日送達這裡，再從這裡往國內外各地出貨。右上／一不二的三樓。有個當年罕見的暖爐。右下／第三代經營者中尾隆司先生（右）、第四代健太郎先生（中），以及中川先生（左）。他們身穿特別訂製的圍裙，上有富士山圖案（日語的「不二」音同「富士」）。

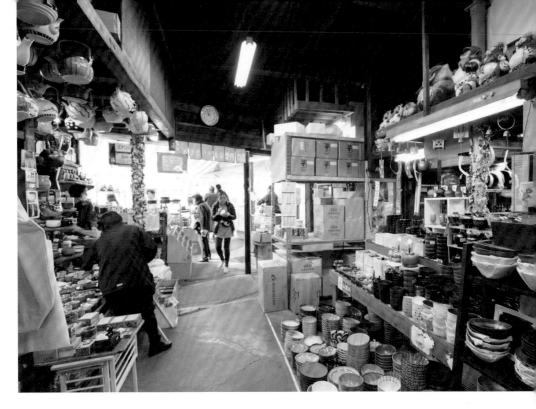

店內擺了滿滿的餐具。配合外國觀光客的增加，價格標籤也從漢數字改成阿拉伯數字。

時間卻沒有就此停駐，反而展現出不斷前進的衝勁。

直到三年前開始在這裡工作的中川先生說了一句話，我才察覺那種空氣感就是「活絡的氣息」。

「其中也有些客人一次就買幾百件，至於國外來的大筆訂單，上個月就寄出兩千件左右。多的時候，一天可收到兩、三筆來自國外的訂單。現在全世界都在流行用日式餐具喔。」

中川先生在一不二負責經營部落格與網路社群的對外宣傳。一不二也有做網路販售，來自海外的訂單持續增長。部落格內容包括餐具到貨資訊、產地參觀報告、供應商的介紹等，分別用日語、英語及中文三種語言發表，像日記一樣每天都會更新，有時也會穿插有趣

餐具小知識等五花八門的內容。

這麼做，是希望每天都會有人注意到這間店，甚至吸引到海外的顧客。

配合這類需求，在各種小地方加入貼心的主意，即使遇上錯誤仍持續嘗試，就像店內不斷流通的空氣，推著一不二向前邁進。

下午，店裡擠滿來自海外的觀光客。

「歡迎光臨！」兩代經營者的聲音同時響起。

DATA　一不二

地址：東京都中央区築地4-14-14
電話：03-3542-1855
營業時間：5:00～14:00（築地場外市場休市日則是8:00～14:00）
公休日：1月1～4日／8月14～16日（年休七天）

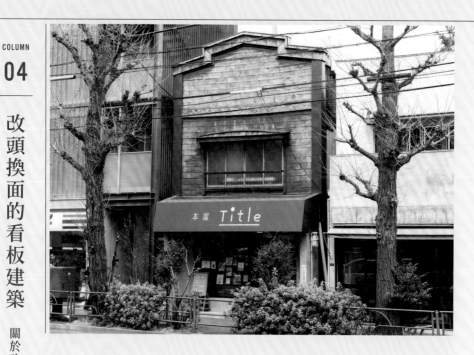

改頭換面的看板建築 關於改建

時光滲入了老房子

　　被大家稱為「鎮上的書店」的「Title」，是一間販售各種生活類書籍的新書店。路過時抱著輕鬆的心情踏進去，總是忍不住在裡面待上許久，就是這樣的一間店。將銅板外牆的看板建築改裝成「一間全新但散發莫名懷舊氛圍的書店」，這樣的書店是怎麼打造出來的呢？

　　我詢問了店主辻山良雄先生選擇在這裡開店的原因，以及這棟建築的魅力是什麼。

——您是怎麼找到這棟建築的呢？
我一直在找適合開書店的房子，碰巧在不動產情報網站上看到這裡。不過，當時屋況很差喔。這裡原本是肉鋪，之後空了一年多沒人租，因為漏雨的關係，屋裡的榻榻米都腐爛了⋯⋯

——所以您起初也不是特地找老房子嗎？
沒有堅持一定要老屋。這附近的各種物件當然也都看遍了，只是大部分的出租店鋪都只有一樓，空間狹小房租又高。這棟房子老舊歸老舊，但加上二樓空間還算寬敞，心想只要整理乾淨應該能用，腦中也浮現了在這裡開書店的想像。

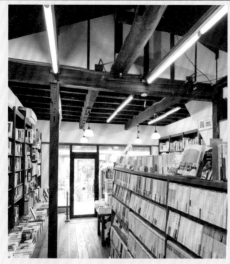

上／形狀自然的大梁支撐著天花板。右上／原本作為寢室的二樓，三角屋頂下的部分是個閣樓，現在當作畫廊使用。右下／態度穩重親和，笑容溫暖的店主辻山先生。

——考慮到原本的狀況，改建的幅度應該相當大？

因為沒有太多經費，只能以有限的預算請一位木工師傅做完全部。地板重新鋪過，牆壁內側加入防火材，只有看得到的部分重新粉刷。把原本的天花板拆掉，想裝一面新的，卻發現裡面的梁柱很氣派，於是就這樣保持外露狀態。整體改建大概花了兩個月時間。

——柱子的質感別有一番風味呢。這棟建築物有什麼困擾您的地方嗎？

因為是木造建築，縫隙很多，冬天非常冷。簡單來說，就是和外面的空氣貼得很近，所以夏天濕氣又會比較重。比起一般店鋪，紙張比較容易捲起來。

——那麼，這棟建築物的好處又是什麼呢？

當然就是自然囉。木造建築比人工建材更貼近人類，畢竟我每天要在裡面待上很長一段時間，總覺得在木造建築裡心情比較輕鬆自在。這是一棟老屋，時光都滲進了屋子裡，這也是我想好好運用的部分。您剛才說柱子的質感別有一番風味，這種經年累月的風味就是金錢買不到的。還有，格局的空間劃分很好，方便按照不同功能來規畫使用。

DATA | Title
地址：東京都杉並区桃井1-5-2
電話：03-6884-2894
營業時間：12：00〜21：00
公休日：每週三與每月第三個週二

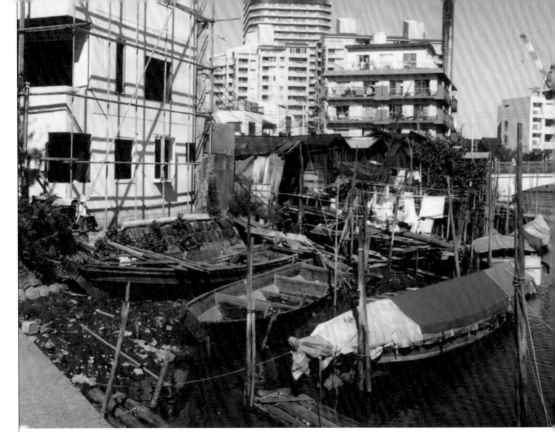

佃島的船塢

曾是漁鎮的佃區，如今仍留有船塢
和船宿。不過，從月島到佃這一
帶，隨著都市計畫的推進，哪天這
些風景全部消失了也不奇怪。

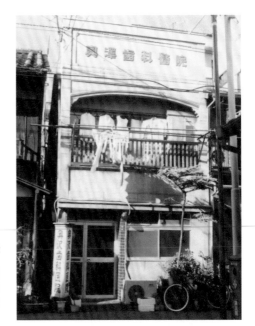

奧澤牙醫（奧沢歯科医院）▶ 已拆除

有著砂漿外牆的牙科醫院。上方為拱頂
造型的陽台，還可看到晾曬的衣物。這
種與日常生活風景融合的診所，現在幾
乎已經消失殆盡。

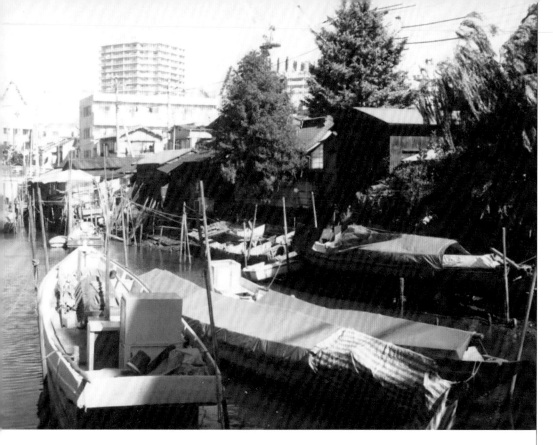

月島中央通 ▶ 只剩下「鹽田榻榻米店（塩田畳店）（照片左方）」

月島與佃是保留了過去下町老街風情的區域，有不少看板建築分布其中。不過，現今已無「月島中央通」的路名，照片中的建築也幾乎重新改建過。

射線錄影帶店（ビデオビーム）▶ 已拆除

女兒牆上有欄杆形狀的浮雕。招牌上的文案「家庭
錄影帶 客廳電影院」帶有一股濃濃的時代氛圍。

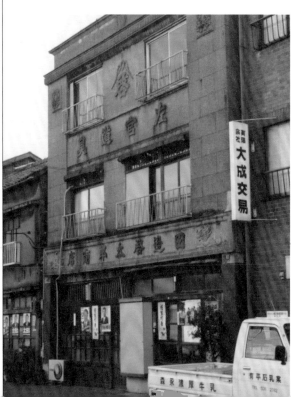

田邊啟太郎商店
（田辺啓太郎商店）▶ 已拆除

牆面上除了有店名，還有「左官
道具（泥水工具）」以及山形圖
案下大大的「啓」字等文字招
牌。細緻描繪的獅鷲浮雕就是水
泥抹刀性能的最佳展示。

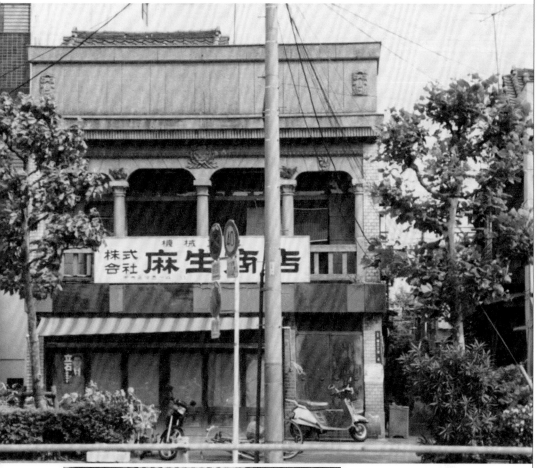

麻生商店 ▶已拆除

黑天使浮雕躺在科林斯式柱頭的圓柱上方。列柱空間令人聯想到威尼斯哥德式建築的這間商店，充滿那個時代對異國的嚮往。

———

威尼斯哥德式建築：義大利威尼斯常見的的半戶外式列柱空間[1]。

＊1：列柱空間指的是西方建築中以柱子連結，帶有柱頂的走廊。（譯註）

連病患都受到建築吸引

山本牙醫診所（山本歯科医院）

創業	竣工	設計者
明治30（1897）年	昭和2（1927）年	不詳

外牆建材	結構
砂漿、磁磚	木造兩層樓

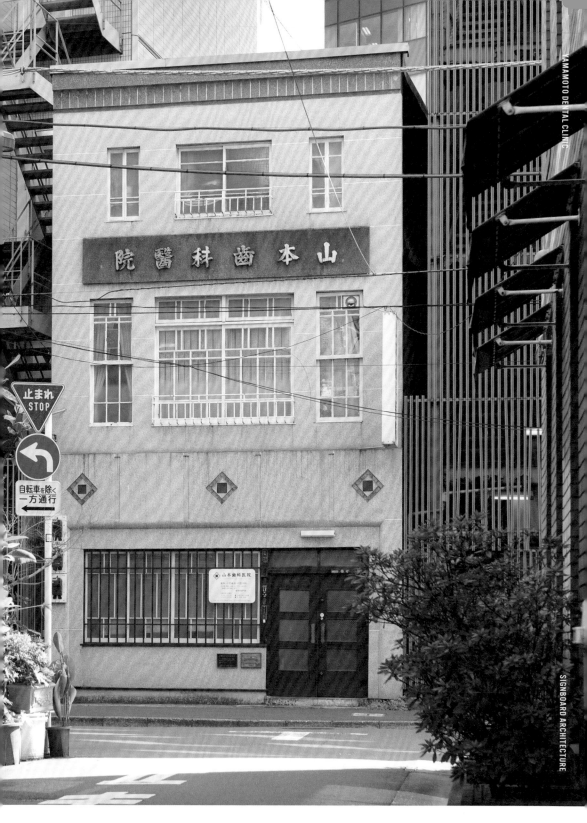

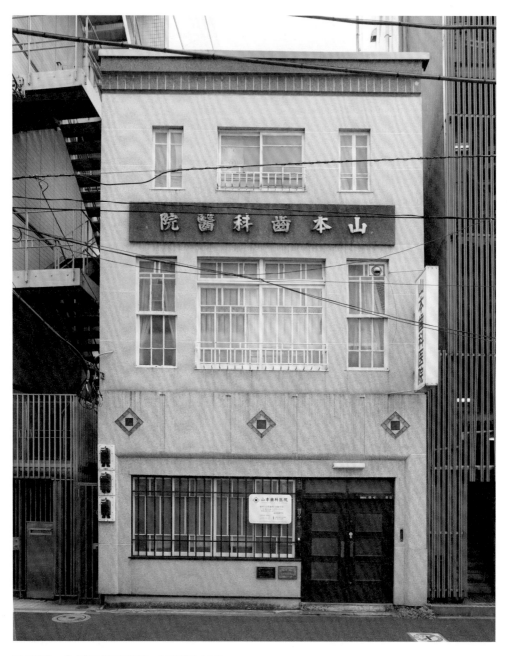

改建時，為了恢復建築竣工當時的風貌，
外牆特地採用砂漿人造洗石工法，
感受到屋主的念舊與對建築的珍惜。

上楣

最上方的上楣使用不同顏色的砂漿，強調房屋輪廓。有趣的是下層施以等間隔直條紋路，試圖營造齒狀裝飾（P49）感。

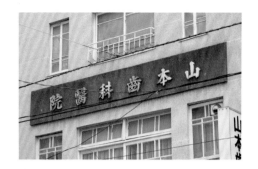

店名招牌

從右至左橫書並使用舊字體的「山本齒科醫院」字樣，將金屬板立體文字鑲嵌在砂漿上。略帶古風的文字很有時代感。

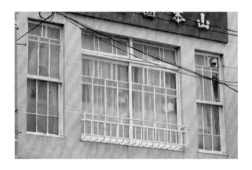

窗戶

縱長的窗戶是大正到昭和初期流行的「分離派」[1]樣式。窗框圖案頗具巧思，在現代建築中很難看見。

磁磚裝飾

用四角形的磁磚拼貼，嵌入牆面，令人印象深刻的裝飾。三種磁磚的花色，為單調的砂漿外牆增添了豐富表情。

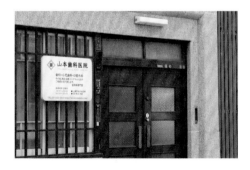

建築中的轉角處

一樓的柱形與二樓屋梁上將砂漿磨出弧度的轉角處，設計上展現了表現主義的趨勢，也讓建築本身帶有柔和的印象。

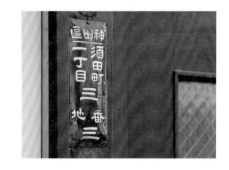

住址牌

住址牌上寫著「神田區須田町一丁目」。神田區是千代田區的前身，昭和 22（1947）年前此區區名都是神田區，可見這是戰前的住址牌了。

＊1：19 世紀到 20 世紀初期於德國及奧地利興起的藝術運動。

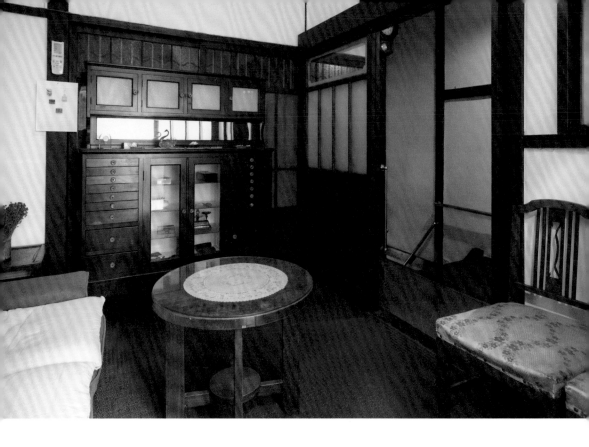

工作與生活都要長久、仔細對待

　　鈷藍色的地毯，乳白玻璃燈罩，放著各式古董物品的櫃子。令人幾乎忘記在「候診室」裡的緊張與不安，山本牙科診所的候診室就是如此迷人的空間。

　　「這座櫃子原本放的是實際會用到的診療器具，還有那台老式的黑色轉盤電話，現在也還可以用喔。」

　　院長山田茂子女士這麼告訴我。說著，她撥了醫院的號碼，院內響起黑色轉盤電話令人懷念的鈴鈴聲。

　　東京都神田多町與須田町交界處，如今仍保留不少具有歷史性的建築，是東京都心罕見的區域。這一帶在二次世界大戰時較未受到波及，比其他地方留下

更多關東大地震後建造的建築。此外，這些建築物也被東京都政府選為「都選定歷史建造物」，積極進行保存活動。山本牙科診所就是其中之一，獲指定為「登錄有形文化財」及「千代田區社區總體營造重要建築」。

　　山本牙科診所從第一代茂三郎醫生開始執業，一百二十年來，家族三代都在這裡從事牙醫工作。起初，茂三郎的醫院開在離這裡不遠處的另一個地點，後來該處因火災燒毀，昭和2（1927）年來到現在靖國裏通附近重建。山田院長告訴我們，當時醫院建築的主流是西式近代風格，這棟房子也按照當時的流

行趨勢設計而成。

「茂三郎是個領袖型的人物,各方面意見應該都很多吧?據說他很有錢,當時蓋這棟房子應該也花了不少錢。」

昭和 13(1938)年舊國民健康保健法實施,為現在的國民健康保險制度打下基礎,不過,那時並未強制國民加入健保,約有 1/3 左右的國民沒有保險。聽山田院長說,當時還有搭人力車來看牙的病患,可見患者和醫院都屬於經濟優渥的階層。

茂三郎在蓋好這棟房子幾年後過世,當時山田院長的父親才剛畢業不久,連學習的時間也沒有,就得立刻繼承家業。同樣的,在父親身邊看著他工作時身影長大的山田院長,也從昭和 58(1983)年開始與父親一同進入診間看診。那是個女人一結婚就得辭去工作的年代,山田院長為了「從事能做一輩子的工作」而選擇成為牙醫師。

第一代茂三郎醫師也入鏡的家族合照。登錄有形文化財時,將資料整理為一本手冊。

山田院長開始與父親一起看診不久,就有人建議改建這棟樓。一位任職建設公司的患者畫了設計圖,山田院長形容「那真是無聊透頂的設計」。因為腹地不大,那份設計圖將每層樓設計為只有一個房間。

就在那時,山田家接受了建築師兼都市建築學者三舩康道氏的提議,將這棟房子登錄為有形文化財。

「實際上屋子本身並未年久失修,不改建成大樓也沒有什麼不方便。」

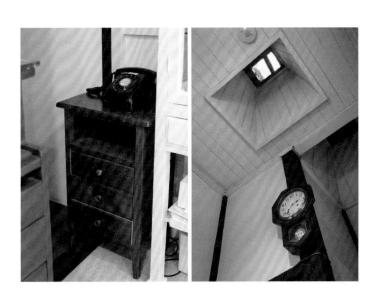

左/至今仍在使用的黑色轉盤電話。電話鈴一響,整個醫院都能聽見那響亮聲響。右/二樓天窗。面窄縱深、採光不易的長屋經常採用天窗設計。自然光在候診室入口灑下淡淡日光。

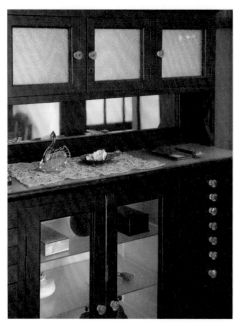
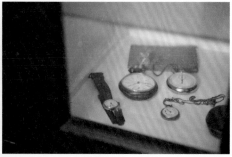
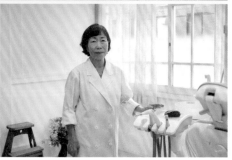

左／以前用來放置醫療器具的櫃子。現在陳列的是珍藏的擺飾品。右上／父親過去使用的手錶，充滿回憶。
右下／喜歡薰衣草的山田院長，在醫院裡放了薰衣草乾燥花當裝飾。

當時的人認為讓客人到高處是敬意的表現，所以診間普遍設在二樓。然而，上了年紀的患者愈來愈多，於是用原本要改建大樓的資金，將一樓家人居住的空間改成診療室。修補外牆時，透過三舩先生的介紹，請來能重現當年氛圍的木工師傅和泥水師傅，完成「翻新同時重現舊日優點」的改建。

現在山田院長和擔任副院長的次子茂樹先生及長子淳先生一起看診。茂樹先生或許也和山田院長一樣，從小看著外公與父母行醫的背影成長，自然而然以成為牙醫師為目標了吧。問山田院長行醫多年以來，有沒有什麼是從來不曾改變的呢？她不假思索地回答「治療方針」。

「各種患者都有，但診療椅上人人平等。治療時，我都會思考患者十年後、二十年後的事。其中也有給我看牙將近五十年的老病患了呢。」

這份誠懇，除了表露在建築外觀給人的印象上，或許也已深深融入保留老舊事物自然姿態的院內空間。

問到櫃子裡陳列的物品，山田院長說：「這些是家父用過的眼鏡和手錶等物品，以前的人幾乎人手一個懷錶。」好東西禁得起長年使用，這不是很美好的事嗎。山田院長微笑著這麼說。

在訪問山田院長的過程中，感受到她是如何在周全妥貼的生活中出生、成長，慢慢繼承了這份對老舊事物的審美觀。這棟建築雖然是在各種機緣巧合下避免了改建成大樓的命運，我認為山田家代代相承的品味，或許也是這棟建築能將原本面貌保留至今的原因之一。

「有一位初診的男患者說，他來這

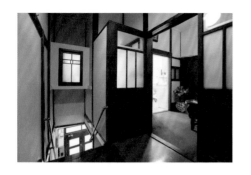

兩座相對而立的樓梯，分別是患者專用與家人專用。

從裡面看出去更美好。」

　　回程路上，我忽然想起一段詩句。

　　「有些東西只要放在那裡，就能讓這一天變得美好。」

　　夾在高樓大廈間，仍靜靜散發存在感的這棟房子，就像那句詩。

裡看牙的動機，是因為被這棟房子吸引了。我聽了忍不住笑出來，當然也很開心啦。」山田院長輕聲笑著這麼說。問她最喜歡這棟房子的什麼地方，她回答：「窗戶，很美吧。比起從外面觀看，

DATA　**山本牙醫診所**

地址：東京都千代田区神田須田町1-3-3
電話：03-3251-2019
診療時間：週一～週五 9：00～13：00 /
14：00～19：00
休診日：週六、週日及例假日

「我喜歡這個光線從大窗戶外照進來的房間」山田院長這麼說。平常主要都在一樓的這個診療室看診。

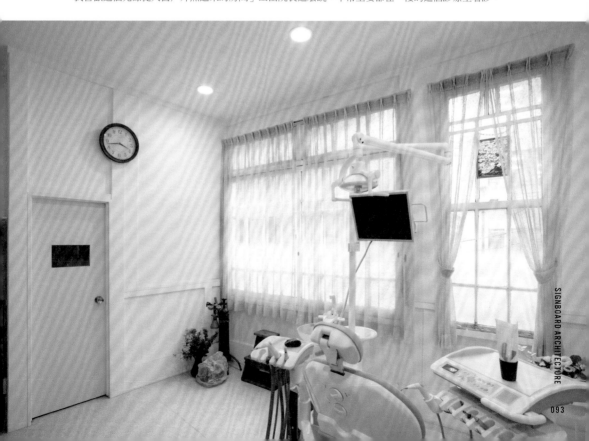

關
東
周
邊
的
看
板
建
築

石
岡
・
諏
訪

各地殘存的看板建築足跡

投入關東大地震重建工作的木工等建築師傅們，回到家鄉後也蓋起了看板建築，使這種建築形式遍及全國各地。茨城縣石岡市與長野縣諏訪市過去曾遭大火肆虐，據說重建之際，便有許多曾在東京磨練過技藝的工匠參與其中。在此介紹這些與東京風味略有不同的關東周邊看板建築。

1. 菅谷化妝品店（すがや化粧品店）：昭和 5（1930）年建造，原本是雜貨店。厚實的外觀非常美麗。
2. 平松理容店：昭和 3（1928）年竣工，逃過石岡大火而得以保留當年面貌。
3. 十七屋鞋履行（十七屋履物店）／久松商店：兩者皆是昭和 4（1929）年石岡大火後重建的商店。在保留眾多看板建築的石岡市中町通上，是最具代表性的兩棟建築。

石岡市的看板建築景點

搭 JR 常磐線到石岡站下車，徒步約十分鐘。以中町通為中心，周遭現仍保留眾多看板建築。

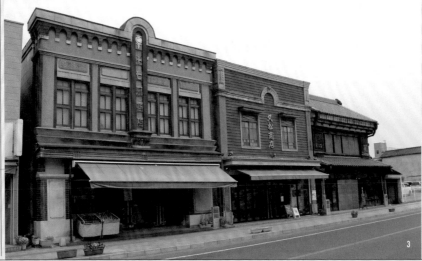

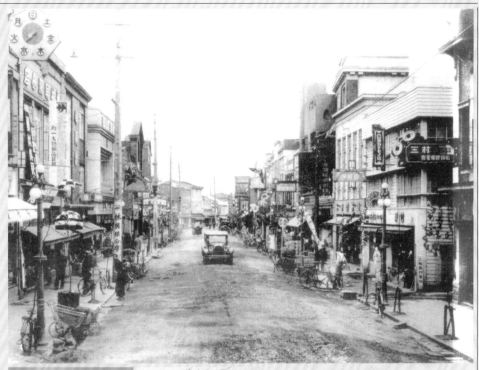

4. 上諏訪本町商店街之風景：大正15（1926）年大火後重建的看板建築商店街景。

5. 三村貴金屬店（竣工時）：昭和3（1928）年竣工。負責建築設計的是當時的店主三村昌三郎先生和他的親弟弟，也是宮內廳御用金雕師的府川開示先生。現在三村貴金屬店隔壁的店鋪成為社區總體營造公民團體「諏訪社區俱樂部」的活動根據地及對外宣傳基地。

6. 角屋遠藤商店（カドヤ遠藤商店）（竣工時）：後方可隱約看見依然現存的「伊東屋電器行（イトウヤ電気店）」。角屋遠藤商店的「○東」家徽現已改為「○正」。

7. 現在的上諏訪本町商店街：為了維持這個景觀，在重建過程中致力電線地下化並撤除騎樓，積極保留當時的街景。

諏訪市的看板建築景點

從JR諏訪站下車徒步約七分鐘。以國道20號沿線為中心，如今仍保存不少看板建築。

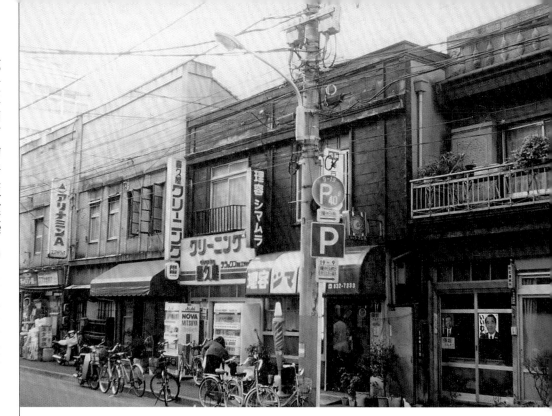

島村理容院（理容シマムラ）與山田工務店　▶已拆除

照片中間的「島村理容院」為銅板外牆的兩棟相連長屋，三色遮雨棚色彩鮮豔。位於島村理容院右側的「山田工務店」（下圖）將各種工程名稱大字浮雕於壁面上。

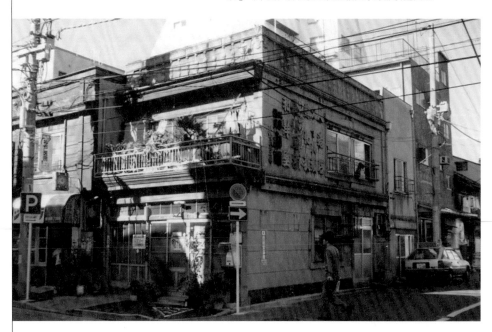

山本商會 ▶ 已拆除

夾在兩棟高樓之間的店鋪。砂漿製成的額框中，原本應有以從右到左方式書寫的店名招牌，照片中除了「本」字之外皆已掉落。

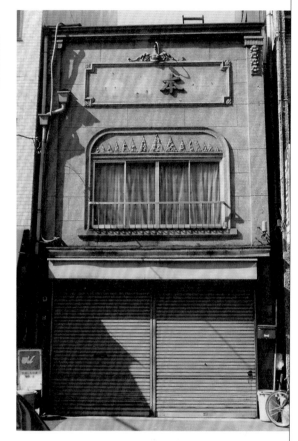

台東區的五棟長屋

▶ 現存／部分仍有營業或已歇業

現存於台東區的五棟長屋。各種顏色的立面打破均一印象。從正面看上去像是只有兩層樓，您看出箇中蹊蹺了嗎。

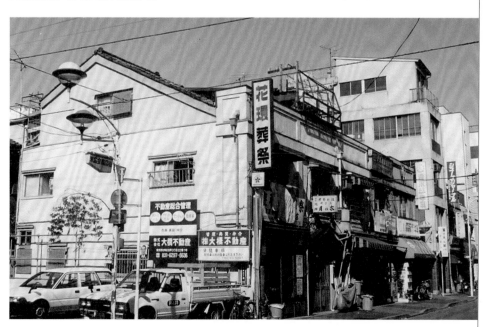

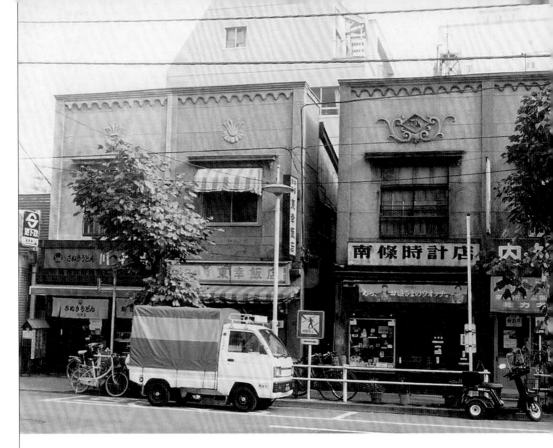

南條鐘錶行等兩棟＋五棟長屋

▶ 現存／部分店鋪遷往他處營業或已歇業

現存於湯島的七棟長屋。女兒牆上設
有倫巴底裝飾帶（P49），下方是各
自的店名招牌或建築裝飾。過去街上
到處都有這樣的長屋。

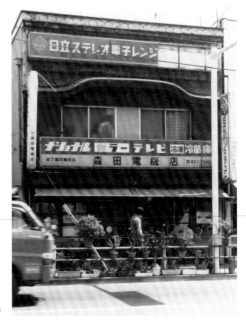

森田電器行（森田電気店）▶ 已拆除

銅板建築，二樓巨大的唐破風[1]頗具特徵。
戶袋的七寶紋（P46-47）、上楣的龜甲紋、
破風上方的斜棋盤格紋等，外牆銅板上可見
各種江戶時代紋路。

———
唐破風：圓弧型的破風。破風又稱博風。
斜棋盤格紋：朝斜角方位排列的棋盤格紋。

＊1：日式建築中常見的圓弧型破風板。（譯註）

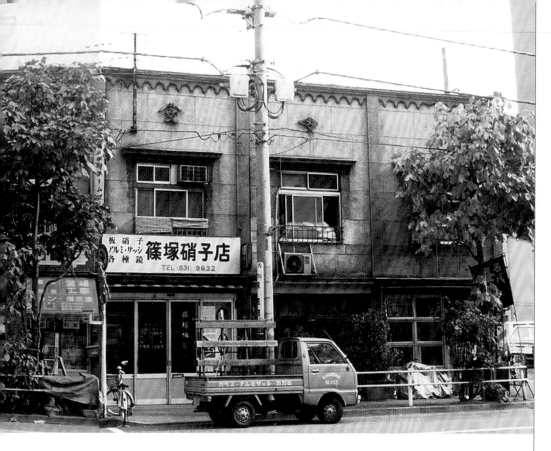

原商店 ▶現存／歇業

面朝路口的三角窗建築，三面外牆上皆以上色砂漿描繪出龜甲及菱格紋，外觀色彩繽紛。即使以現代眼光來看品味仍相當獨特，引人注目。

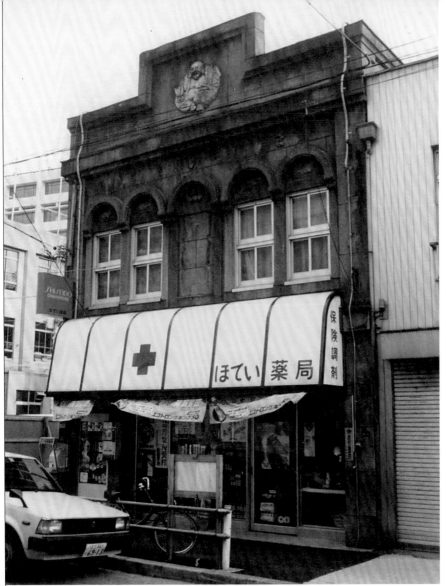

布袋藥局（ほてい薬局） ▶已拆除

除了厚實石造風格的五連續拱頂窗設
計外，最大看點莫過於坐鎮中央上方
山牆的布袋和尚浮雕飾。不愧是喜歡
討個好彩頭的道地江戶人會有的設
計。

從旁邊拍攝的布袋藥局

芹澤招牌店（芹沢看板店） ▶現存／歇業

由面朝道路的幾棟長屋構成，外塗砂漿的看板建築群。一方面以相連的女兒牆帶出連續性，一方面以不同的牆面顏色和遮雨棚展現各自特色。

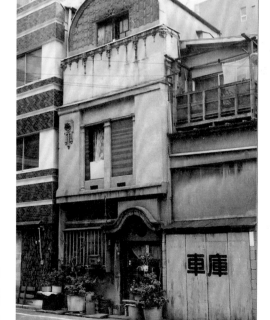

田中家 ▶已拆除

由身為泥水師傅的故田中忠次郎親手打造的自宅。因藤森照信氏對其讚譽有加而廣為人知。建築上的各種裝飾及入口處的唐破風都令人百看不厭。

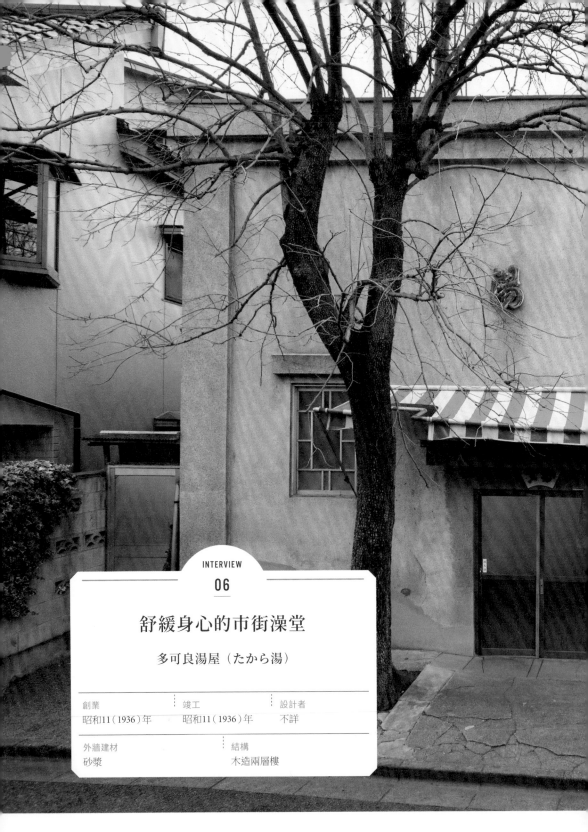

舒緩身心的市街澡堂

多可良湯屋（たから湯）

創業	竣工	設計者
昭和11（1936）年	昭和11（1936）年	不詳

外牆建材	結構
砂漿	木造兩層樓

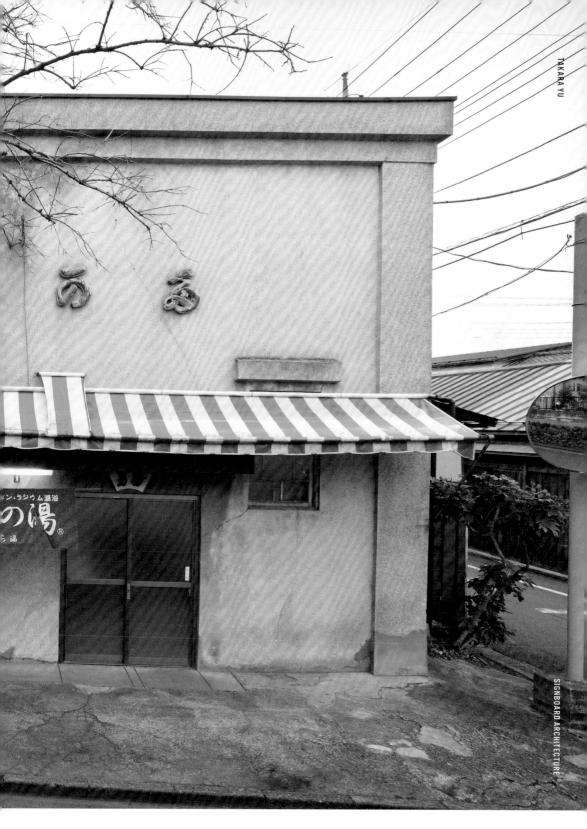

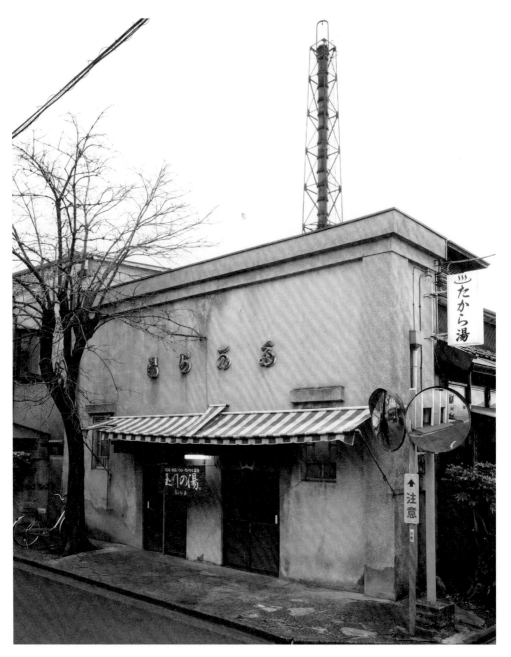

沒有大型裝飾的簡潔外觀，小小的店名招牌展現低調。

不過，門一打開，迎接你的是一片美好澡堂世界。

只有造訪其中的人才能感受到那份雀躍。

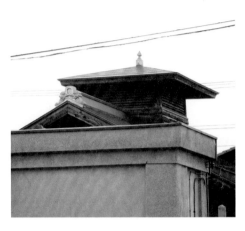

塔

看得到建築後方屋頂上的塔。這是換氣塔，風通過這裡將浴室裡的濕氣帶出室外，達到換氣效果的裝置。

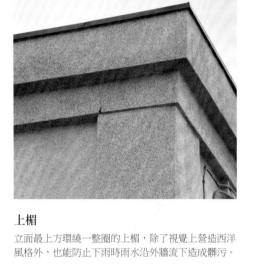

上楣

立面最上方環繞一整圈的上楣，除了視覺上營造西洋風格外，也能防止下雨時雨水沿外牆流下造成髒污。

店名招牌

木製店名招牌是將原本取自萬葉假名的「多可良湯」以變體草書寫成。渾圓的字體給人可愛的印象。

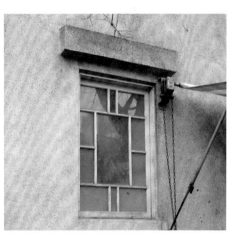

窗戶

自竣工時維持至今的木製窗框。雖然只是以不同大小長方形組成的簡單圖案，卻成為牆面上的極佳點綴。

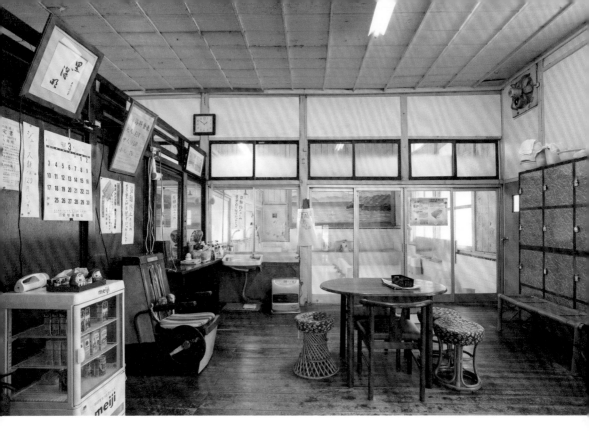

讓人敞開心胸的地方

　　走進與大馬路有段距離的小巷不久，
一條長長的煙囪就映入眼簾。隱約還能
看見氣派的換氣塔和瓦片屋，還有一整
面大大的砂漿外牆。乍看之下或許認不
出這是做什麼生意的店。寫著「多可良
湯」的店名招牌和小小的「男湯」「女
湯」招牌都極為低調樸實，就是這棟建
築給人的第一印象。

　　不過，拉開發出喀啦喀啦聲的拉門，
眼前充滿懷舊鄉愁的空間令我忍不住驚
呼出聲。隔著浴室玻璃門，看見一整面
堪稱大眾澡堂代名詞的富士山壁畫，脫
衣處旁的冰箱不負眾望地放著咖啡牛
奶。紅褐色的復古按摩椅，椅子上包著

彷彿在祖母家看過的手縫椅墊。澡堂這
種地方真是不能只從外觀判斷，怎麼也
沒想到會在這裡遇上如此令人心動的懷
舊空間。

　　「這種天花板叫『唐傘天井』，聽
說已經很罕見了。有人說在淡路島看
過。」

　　坐在男湯（男浴池）與女湯（女浴
池）中間木製櫃台裡的中澤道三先生這
麼說。

　　眼前那台小小的電視機裡，播放的是
相撲實況轉播節目。

　　多可良湯由中澤先生的母親於昭和
11（1936）年創立，第二代由中澤先生

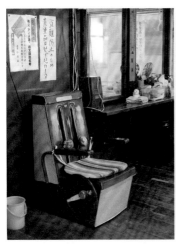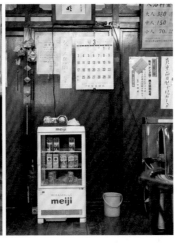

左／復古按摩椅竟然必
須自己轉動手把操作。
這樣真能消除肩膀痠痛
嗎。右／泡澡完喝的飲
料。來到多可良湯屋，
就像回到家一樣安心。

的兄嫂接手。中澤先生原本在補習班教英文，兄長過世後，他辭去補習班的教職回來，成為第三代經營者。他說，今年差不多是他坐鎮櫃台的第十年。

「剛開始還想一邊繼續補習班的工作，一邊幫忙這裡的生意，果然蠟燭兩頭燒是不行的。我欠老家一份情，這裡又是把自己養大的地方，漸漸地，心力就都放在澡堂這邊了。」說完，他又小聲附加一句「畢竟我能力還不夠」。

這幾年，澡堂文化蔚為風潮且始終沒有退燒。然而相反的，公眾澡堂的數量卻一年比一年減少。根據總務省的住宅統計調查，昭和 38（1963）年時一般家庭浴室普及率是 59.1%，到平成 20（2008）年已攀升至百分之 95.5%。另外，在厚生勞動省的《平成 29（2017）年度衛生行政報告例》中，通稱「錢湯」的一般公眾澡堂共有 3,729 間，與其四年前相比，已有超過八百間歇業。若說這是大浴池泡澡文化逐漸消失的緣故，事實似乎又並非如此，有「超級錢湯」之稱的大型溫浴設施開設超過兩萬間，增減數量不大。從政府實施的調查內容

可知，市街大眾澡堂衰退的原因，顯然與上門顧客減少、燃料水電費率提高、設施本身的老朽及經營上的問題有關。

「現在幾乎可說開店賺的都是燃料費了。以前澡堂用的燃料是柴薪或木糠，秩父是製材城市，這類原料獲取方便。但遇上一次火災之後……」

多可良湯屋在平成 6（1994）年時，因為用火不慎，燒掉了澡堂後方的主屋。澡堂本身受害程度較小，算是不幸中的大幸，但也從那時起，基於劈柴生火及管理火源太過麻煩，將燃料從柴薪改為重油，後來再改成當時還很便宜的

超過十年前的浴池照片。從前富士山壁畫下還有各種廣告。

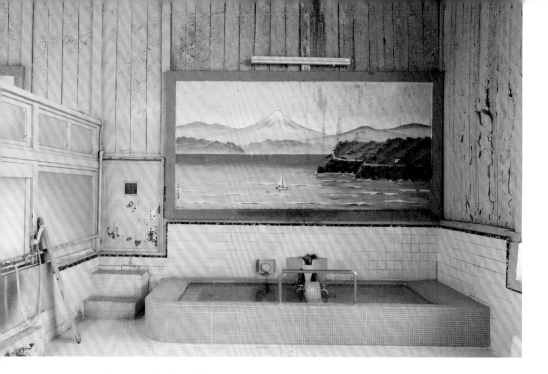

男浴池旁的富士山壁畫。據說也曾有過每年重新繪製的鼎盛時期。女浴池旁畫的則是松島的風景。

燈油。

「只是現在連燈油也變貴了，完全受燃料價格操弄啊。」

即使民眾熱愛澡堂文化，公眾澡堂仍不斷消失，原因或許不只有一個。

我愛澡堂。
每次去澡堂，
就能深深體會自己只不過
是世上眾多凡人之一。

（出自詩集《群生海》榎本榮一 東本願寺難波別院 1975 年〈錢湯〉）

從關東大地震到昭和年代，可在東京的許多公眾澡堂中，看到經常出現在寺院神社建築的氣派唐破風建築樣式。這是因為震災過後重建了許多新的澡堂，當時擁有建造寺院神社技術的木工師傅們將這種高等技術運用在庶民生活所需

的建設上，蓋出了氣派的澡堂。當時的情形是，一個地方最先有了澡堂，旁邊才陸續蓋起家屋，之後形成城鎮。澡堂的地位以及與生活的密切度相當高。或許正因澡堂是生活中不可或缺的場所，才想盡可能建造得豪華明亮，使它成為城鎮活力的來源。當時的澡堂不只是生活據點，也是能讓身心安歇的場所。

秩父這一區在關東大地震中並未蒙受太大損害，第二次世界大戰時，許多人來此避難，聽說當時多可良湯屋一次最多容納了七百人同時入浴。

「那時還在戰爭中，沒有燃料可用，熱水也燒不太起來，燒好的熱水頂多只能泡腳。大家一起泡進去或許是為了讓熱水水位上升吧。」

「要是現在也那樣的話，生意可就好得不得了囉。」中澤先生笑著說。

我問中澤先生，經營這麼久的公眾澡

堂，有沒有覺得哪裡改變了呢。中澤先生沉吟二十秒左右，一邊仔細選擇遣詞用句一邊說：

「澡堂這個空間啊，很能讓人敞開心胸呢。我認為總得在哪裡保留這樣的地方才行。最近大家都變得內向封閉，只忙著為自己的事拚命。這或許是無可奈何的事，但也正因如此，更需要一個讓人敞開心胸的時間與空間，最好能在哪裡找到這樣的一個地方。這種時候，就覺得澡堂果然很棒啊。」

「所以，我總覺得澡堂是一個有用的地方。具體來說怎樣有用，我也說不上來就是了。」說著，中澤先生想了一下，話就停在這裡。

澡堂能讓陌生人毫不躊躇地對彼此袒胸露背，泡在同一池熱水裡。無論每個人上澡堂的原因是什麼，那種用熱水蓋過肩膀，在浴池中盡情把腿伸直的開放感，以及洗完澡後帶著微微發燙的身體，走在微涼夜路時的舒暢心情，這些大家都曾體會過。所以，人們一定還會專程上澡堂。澡堂或許是現代社會中，最能與陌生人拉近距離的地方。

「轉型為大型溫浴設施，讓澡堂繼續生存下去或許也是個辦法，但那樣只是為了賺錢。開公眾澡堂雖然也是在賺錢，但又不只是如此。」

那個令人忍不住嚷嚷「啊～真是至高無上享受」的地方，正從市街上不斷消失呢。在回程的電車上，我這麼想著。

DATA　多可良湯屋

地址：埼玉県秩父市道生町6-17
電話：0494-22-3079
營業時間：13：00〜18：00
公休日：週一

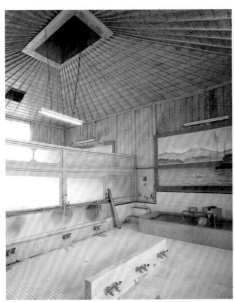

左／原本就是天花板較高的挑高空間，氣派的唐傘天井讓整個空間看上去更為開闊。右上／古董玻璃隔開男浴池與女浴池。右下／脫衣處裡寫著「多可良湯屋」的體重計，看起來已頗有歷史。

展
現
玻
璃
工
藝
魅
力
的
看
板
建
築

罕
見
珍
貴
的
古
董
玻
璃

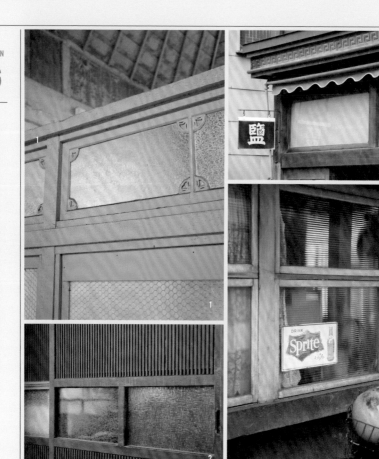

1. 多可良湯屋：霜花紋＋龜甲紋
2. 藤太軒理容所：鑽石紋＋霜花紋＋手織紋
3. 大和屋本店（江戶東京建物園內）：乳白玻璃
4. 帕里食堂：波浪板紋
5. 山本牙科診所：石紋

6. 一不二：綠色鑽石紋
7. 江戶屋：鑽石紋
8. 星野照相館：鑽石紋
9. Title：石紋
10. 山本牙科診所：霜花紋

不同店鋪裡，各式各樣的壓花玻璃及壓花圖案

隨著文明開化，日本建築開始使用玻璃。明治 40 年代（20 世紀初），日本開始有工匠量產玻璃，但當時玻璃價格昂貴，只有財力雄厚的家庭才得以採用。直到昭和初期，玻璃窗與玻璃門終於普及，進入一般家庭。面窄縱深的看板建築為了改善採光與製造開放感，經常在天窗及隔間上使用壓花玻璃[1]。壓花玻璃種類圖案眾多，但多數現今已不再製造，欣賞看板建築時，壓花玻璃絕對值得一看。

＊1：在表面加工壓鑄花紋或圖案的玻璃。

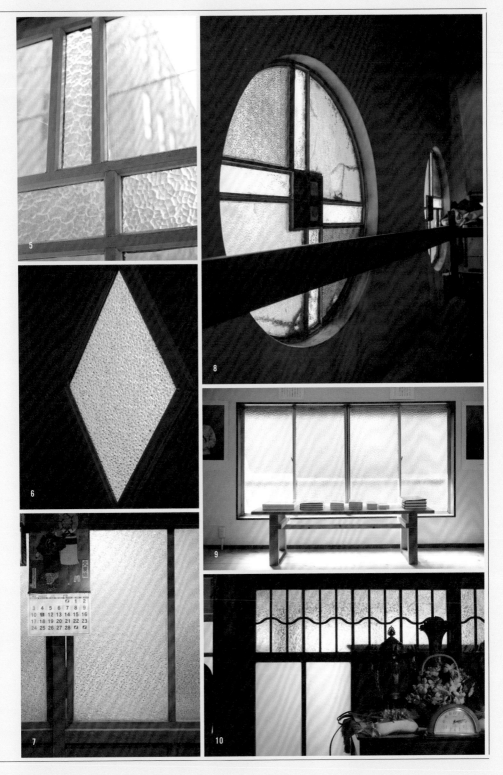

小林酒行（小林酒店）／多邊形理髮店（ポリゴン理髪店）▶ 已拆除

銅板建築上方雖然有「小林味噌店」的金屬字招牌，從店頭堆著的啤酒箱可看出後來改成了酒行。隔壁的「多邊形理髮店」女兒牆及其他裝飾造型獨特有趣。

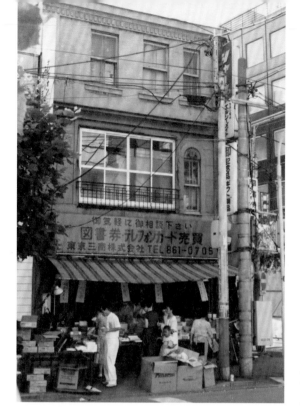

東京三商 ▶已拆除

位於路口的三角窗三層樓建築，是一間有著砂漿外層的商店。上楣採用齒狀裝飾，二樓部分窗戶做了拱頂造型。不過度裝飾的高雅氣質深受內行人喜愛。

齒狀裝飾：西洋建築屋頂下可見，模仿椽條的齒狀裝飾。

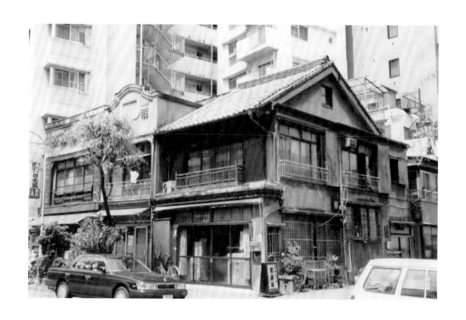

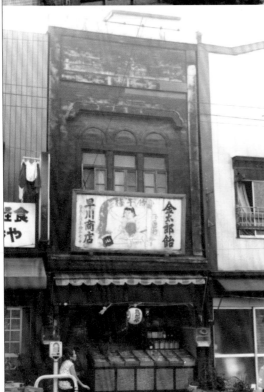

早川商店 ▸現存／已歇業

銅板建築的「早川商店」從前是
製造、批發糖果的商店。二樓窗
戶上方設計為三連拱頂，再往上
的圓角屋簷很是獨特。

平野屋本店 ▶現存／已歇業

平野屋原是一間鞋店，簡潔的白色外牆，搭配輪廓頗具特色的女兒牆，陽台牆面靠內側的部分做成圓弧曲線，令人聯想到西洋建築中的拱壁。

───

拱壁：聖殿建築中的祭壇內側，安置聖像的壁面內凹處。又稱壁龕。

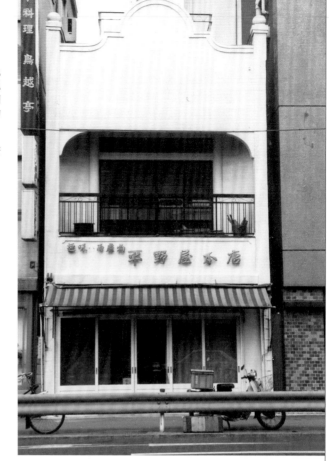

山田工程外包行 （請負山田） ▶現存／已歇業

專營外牆泥水工程的工務行，牆上並排著招牌文字，最前面是「請負山田」，之後跟著各種工程名稱。中央上方細緻的浮雕飾充分展現了泥水工匠的功力。

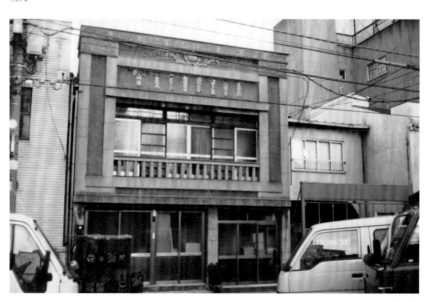

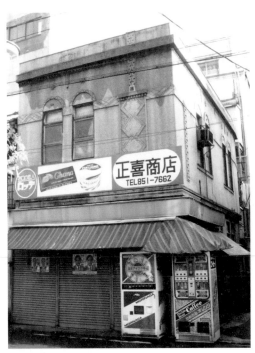

正喜商店 ▶ 已拆除

遠看差點以為是水泥建築，仔細一看才發現是以淺淺幾何浮雕圖案裝飾的木造看板建築。

石井玻璃行（石井硝子）▶ 已拆除
Seven襯衫店（セブンシャツ）▶ 現存／營業中

出桁造建築與砂漿看板建築比鄰而居。
「Seven襯衫店」上楣為卵箭裝飾，一樓車庫雖經
過改建，二樓依然保留昔年樣貌。

卵箭：流行於文藝復興時期，以卵與箭頭交錯排
列的裝飾圖樣。

舊安田庭園外側街景

▶ 出桁造：現存／看板建築：已拆除

關東大地震前蓋的出桁造建築與地震後
普及的看板建築同時並存的街景。這在
昭和時代的東京是稀鬆平常的景象。照
片後方看得到兩國國技館。

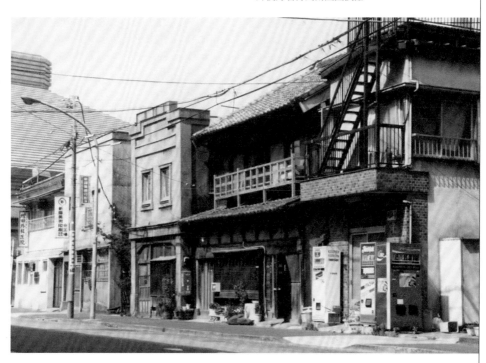

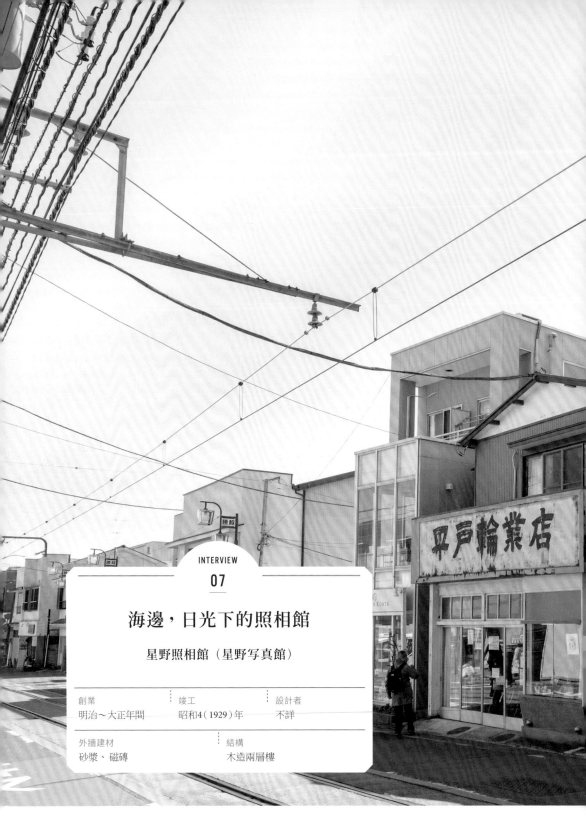

海邊，日光下的照相館

星野照相館（星野写真館）

創業	竣工	設計者
明治～大正年間	昭和4（1929）年	不詳

外牆建材	結構
砂漿、磁磚	木造兩層樓

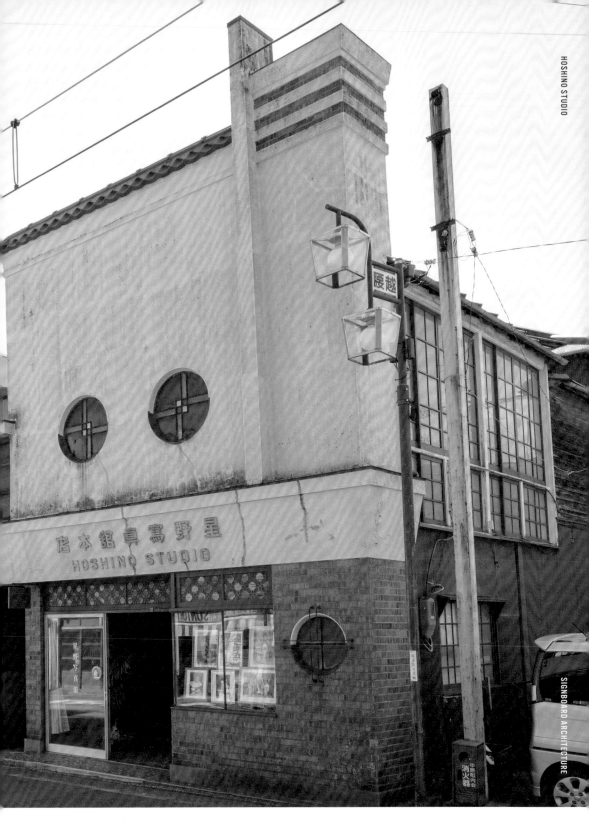

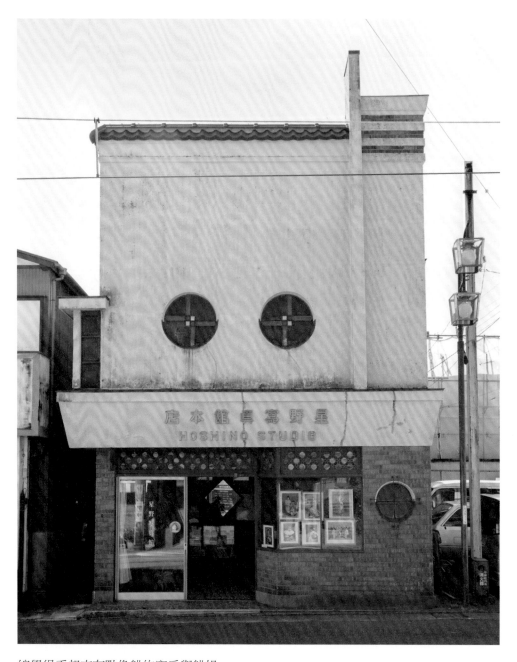

總覺得看起來有點像船的窗戶與船帆，
是因為這裡靠近海的緣故嗎……？
曾經志在成為藝術家的店主設計了這棟性格獨特的房子。

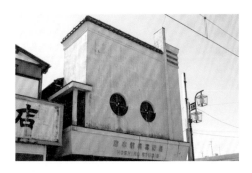

獨特的建築樣式

膚色的砂漿外牆上，開了兩扇圓形窗，教人實在很難不把這棟看板建築看成一張人臉。右上的裝飾走藝術裝飾風格，看起來也很像舉起的手。

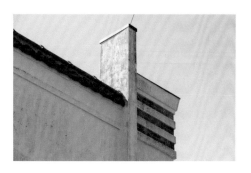

肋形板

正面右上的藝術裝飾風肋形板，溝槽部分貼上溝面磚，這種做法相當罕見。與立面成直角的向上壁面也成為外牆裝飾之一。

大窗

面對建築右手邊的牆壁上有著鮮豔綠色木框的大窗。從前，照相館的必備條件就是充足的採光。

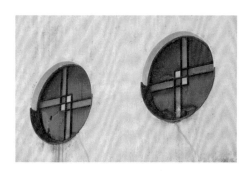

圓窗

圓窗上有幾何圖案的鋼製窗框。內嵌三色窗玻璃與中央排成市松圖案[1]的雙色磁磚。兩扇窗上的圖案左右對稱。

彩繪玻璃

玄關欄間[2]鑲嵌了費工的彩繪玻璃，是能將色調柔和的光線導入玄關大廳的設計。

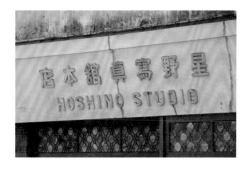

店名招牌

看板上的店名招牌是從右到左書寫的木製字樣。前傾式設計可避免雨水直接打在招牌上，朝北的方位可免於紫外線照射，防止劣化。

＊1：雙色正方形交互配置的傳統日本圖案。（譯註）
＊2：日式建築中，嵌入拉門與天花板中間的板材。（譯註）

保留住時代變化、城鎮記憶與人生重要大事

　　屋內充滿從大窗外照射進來的柔和日光。或許因為天花板很高的關係吧，實際進入店內，感覺比外觀給人的印象更寬敞。

　　「以前因為積雪太重還破掉了呢。」星野百合子女士指著半邊架了木板的天花板這麼說。她的丈夫也是第四代店主的敬三先生站在一旁靜靜微笑。

　　星野照相館第一代創業於栃木縣的日光，後來才搬到鎌倉的腰越。現在這棟建築，是第二代店主，也就是百合子女士的祖父，於關東大地震後重建的房子。鎌倉靠近關東大地震震央，當時這一帶房屋倒塌、火災、海嘯等災情嚴

重。星野照相館附近也被大火燒成焦土，情況之慘烈令人難以想像。

　　重建這棟建築的第二代店主，年輕時的志向是成為一名藝術家。聽說他參考了當時藝術界的潮流，自己設計了這棟房子。以室內裝潢來說，二樓有著西式拱頂的砂漿牆面，一樓卻打造為純日式建築的墊高和室，正可說是一棟融合日式與西方品味的「和洋折衷」建築。第二代的精神與對這個家的情感，都展現在這些設計細節中。

　　「外面用英文寫成的店名招牌，在戰爭時也曾被要求拆下，但他就是不答應。我爺爺個性很頑固。」

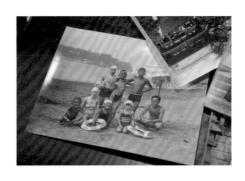

前往海水浴場為家族遊客拍的照片。當時流行橫條紋泳裝。

持續用了三代的大型閃光燈、今日罕見的木框背景板……有這麼多歷史悠久的攝影器材，當時採購起來一定費了好大一番工夫吧。

「是啊，不過當時民眾對攝影的需求很大喔。從前的人上戰場前不都會先拍照嗎？」

相機本身價格也非常昂貴。去買萊卡相機時，身上帶的都是大把大把的百元鈔。聽說一台萊卡的錢就能蓋一棟房子。要是爺爺那時把錢拿去買地就好囉，可惜他沒這麼做。百合子女士笑著這麼說。

對現代人而言稀鬆平常的海水浴，在明治中期給人的印象卻是有錢人住進避暑別墅休養生息，一般人只能望之嚮往的富裕階級生活。後來鐵路建設興起，到江之島的交通變方便了，許多東京的有錢人爭相造訪。從江之島車站到腰越車站這條路，從以前就是當地人熟悉的商店街，當時每到夏天，就會出現小型電影院或攤販等等，儼然成為觀光勝地。於是當地人就把空房出租給遊客，賺取一點房租。曾有一位來自東京的租客租下整整兩個月，支付了相當於一整年的房租。

第二次世界大戰後有段時間，請攝影師到海水浴場拍照的需求量增加，海灘旁都是等著接受攝影委託的攝影師。他們的工作是為來海邊玩水的家庭或團體遊客拍紀念照，之後再把洗好的照片寄給客戶，就算沒有自己的照相館，攝影師也有工作做。

「因為我們的招牌上也以英文寫了HOSHINO STUDIO 的關係，橫須賀那邊的美軍拿底片來說全部都要洗。我奶奶寧可要東西也不要錢，對美國人說

左／一樓入口。格狀天花板與墊高和室等日本建築樣式，與二樓形成有趣的對比。右／第一代店主使用的大型相機。現在只有小學生來進行社會科參觀教學時才會組合起來當教材。

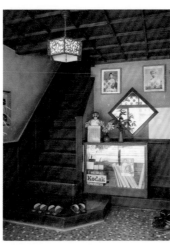
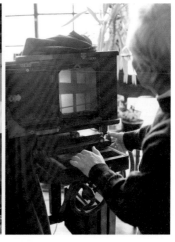

『MONEY、NO』，要他們拿罐頭來換照片。」

百合子女士逗趣地說，當年她母親嫁進來時，還曾詫異家裡為何有那麼多罐頭。

「『線條』不一樣啊，太漂亮的話就會覺得怪怪的。」

敬三先生說的是人的輪廓線。他甚至能馬上發現誰是否戴了變色隱形眼鏡。畢竟隔著觀景窗看了五十年的人臉啊。他說。

敬三先生婚後，以養子身分繼承了這間店。他最早不在星野照相館工作，而是另一間公司的商品攝影師。

「一開始拍商品賺錢，後來體力不行了，為了轉換工作的方向就開始學其他東西，學會暗房技術、黑白照、彩色照怎麼拍之後，接著又出現了數位相機，學會商業攝影後，接著又要學電腦技術。」

在那之前，洗照片的工作都交給專業的暗房師，數位化之後，攝影師要做的工作反而增加。必須跟上時代接二連三的變化與要求，順應推陳出新的相機機型，到現在每一天都還在學習。

「可是，看到嬰兒時期拍過的孩子來拍七五三或成人式的照片，真的會很高興呢。感覺就像陪著他們一起成長。」

這裡就是地方上的一本相簿啊。我這麼一說，敬三先生羞赧地笑了：「沒有啦，沒那麼厲害。」

過去也曾有不動產公司來提議把這棟房子改建成餐廳，但他們都拒絕了。

「我從出生就住在這棟房子裡，也不覺得有什麼特別，但這人就很喜歡。」

百合子女士這麼說著，瞅了敬三先生一眼問：「是吧？」敬三先生什麼也沒說，目光朝店內望去。

帶有家徽的椅子是上一代特別訂做的，木頭上雕有纖細的圖案。

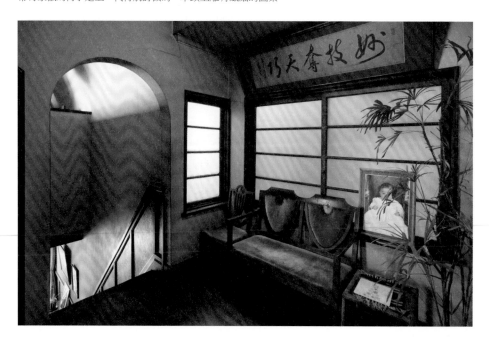

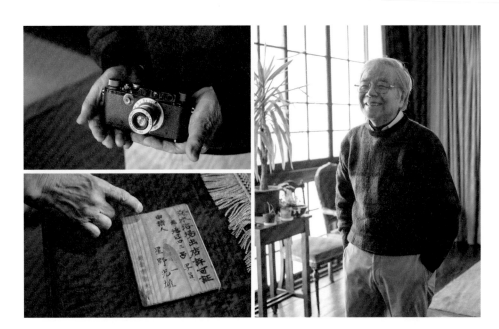

左上／戰前製造的萊卡相機。羅伯‧卡帕也使用相同型號的相機。左下／去海水浴場拍照需要這種「出店執照」，由當時的鎌倉市政府發行。右／沉默穩重的敬三先生與開朗的百合子女士。兩人默契十足。

　　問到關於今後的預定計畫，敬三先生與百合子女士說，因為沒有第五代接手，頂多再做幾年吧。

　　最後，我請他們讓我拍張照。

　　「一直以來都是我拍別人，輪到自己被拍時，還真不知該如何是好。」

　　敬三先生難為情地說著，站在白晃晃的陽光下，朝我這邊轉身。看到他有點緊張僵硬的表情，百合子女士說：「你的臉太僵囉～」聽了她這麼說，敬三先生忍不住一笑，露出今天最溫柔的表情。為了不錯過這一瞬間，我趕緊按下快門。

攝影棚牆上掛的是學油畫出身的第一代店主作品，以及各個年代的紀念照。

DATA　星野照相館

地址：神奈川県鎌倉市腰越3-14-2
電話：0467-32-4237
營業時間：9：00～19：00
公休日：無

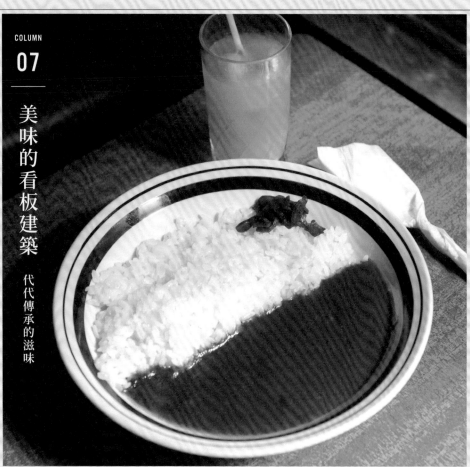

美味的看板建築

代代傳承的滋味

午後的牛肉燴飯

萬定果汁吧這道煮到番茄都融化了的「牛肉燴飯」，每天賣掉多少就補多少回鍋子裡，是老牌咖啡店不外傳的好滋味。番茄的酸甜在口中溫和擴散，苦香苦香的淡淡焦糖味則是如回甘般慢慢湧現。

最受學生們歡迎的「香蕉果汁」是點餐後才現打的新鮮濃厚口味。

SHOP	萬定果汁吧	MENU	牛肉燴飯 … 850日圓 香蕉果汁 … 300日圓

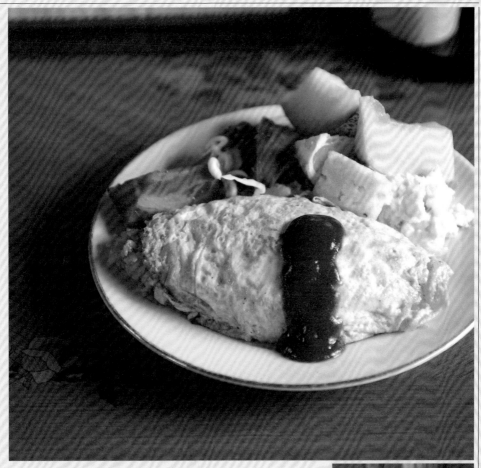

單純樸質的蛋包飯

創業至今口味不曾改變的帕里食堂「蛋包飯」，莫名給人一種懷念的感覺。以洋蔥、雞肉與扎實的番茄醬組成雞丁炒飯，覆蓋一層薄薄的黃色蛋皮。配菜是樸實的馬鈴薯沙拉與當季水果。在這裡，能夠吃到一份充滿包容力的「大家的蛋包飯」。再配上一杯光看就教人興奮不已，有著滿滿冰淇淋的「冰淇淋蘇打」吧。

S H O P	帕里食堂	M E N U	蛋包飯 ⋯ 700日圓 冰淇淋蘇打 ⋯ 400日圓

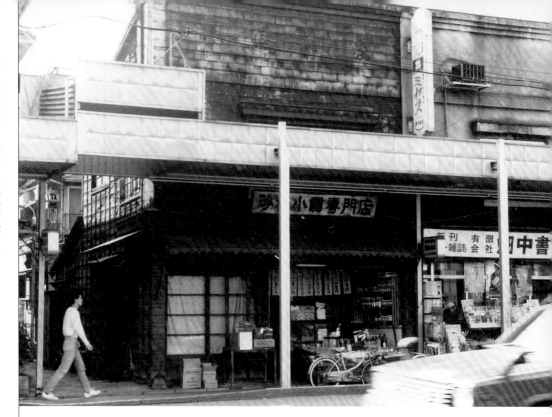

羽鳥砂糖專賣店／畑中書店　▶已拆除

銅板與砂漿外牆的兩棟相連長屋。前方設有
騎樓屋頂，好處是無論下雨下雪都不用撐
傘，只可惜觀察建築時會妨礙視線。

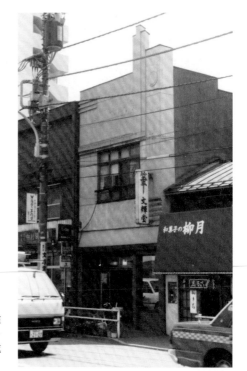

文輝堂　▶已拆除

有著裝飾藝術風幾何形外觀的「文輝
堂」，賣的是傳統工藝品「江戶筆」。
與立面成直角向上延伸的裝飾牆，或
許用來象徵筆直的筆。

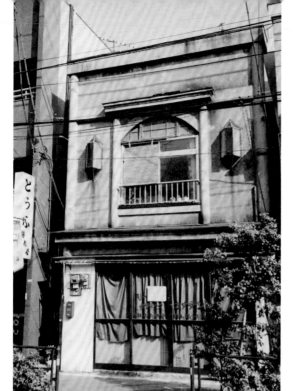

神電陶瓷（セラミックカナデン）

▶ 已拆除

雙色砂漿的立面上，除了有拱頂窗還有四根圓柱。左右兩邊牆上的燈型裝飾可能有照明作用，也可能只是彩繪玻璃。

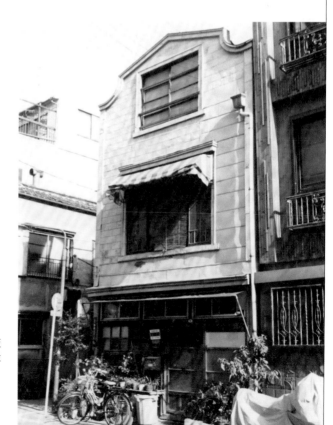

太平社印刷所 ▶ 已拆除

清爽的淺藍色外牆，似乎是在銅板上另漆顏色。宛如配合大幅窗戶設計的女兒牆造型絕佳。

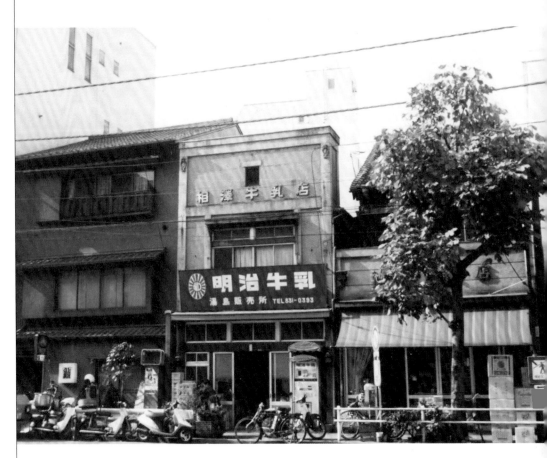

相澤牛乳店（明治牛乳湯島販賣所） ▶已拆除

湯島車站正上方，面朝昌平橋通的牛乳店。雙色洗石立面
上掛著金色字樣的店名招牌，底下還裝了另一面藍色看
板。壁柱上方掛有圓雕飾，幾近中央的位置是屋頂下的換
氣窗。從前牛奶不是到專賣店買，就是直接送到訂戶家中，
全國各地的街角都能看到這樣的牛乳店。為了寫這篇文
章，我特地去了照片中的地點一趟，可惜的是，現在那裡
已經成為一片空地。

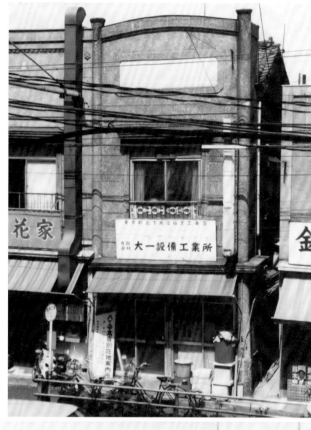

大一設備工業所 ▶已拆除

砂漿外牆的四棟相連長屋，唯一在女兒牆上做出拱頂造型的就是這間「大一設備工業所」。四棟長屋各種顏色的直條紋遮雨棚賞心悅目。追求土地使用效率的長屋是密集商店街常見的建築。

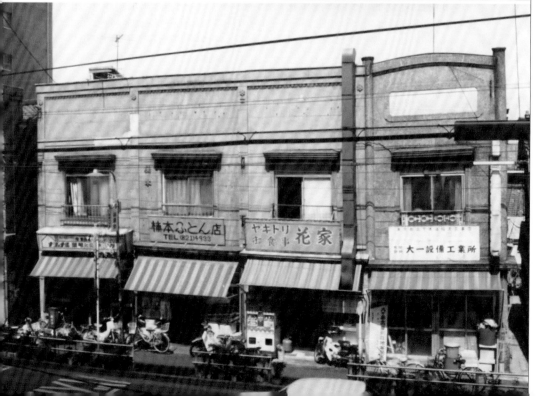

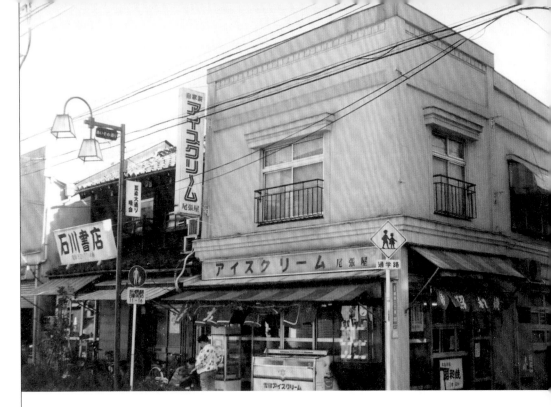

尾張屋（芋甚） ▶已拆除

從大正時代營業至今的甜食老鋪，現在以「芋甚」之名在同一地點營業中。建築外觀雖然改變了，這裡的招牌甜點「冰淇淋最中餅」味道依然不變。

彩色印刷
（カラープロセス） ▶已拆除

前方的看板部分外覆一層鍍鋅鐵皮浪板，下面應該是銅板屋頂或砂漿外牆。戰後為了保護建築表面，經常可見這種外覆鐵皮浪板的做法。

關口商店（関口商店） ▶ 已拆除

比一般看板建築增設更多採光窗，再加
上建築朝南，室內採光應該十分良好。

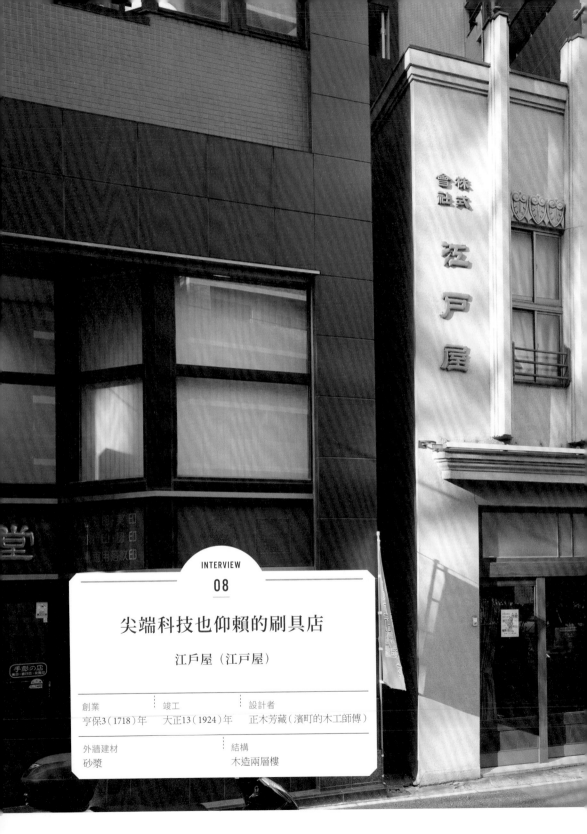

INTERVIEW

08

尖端科技也仰賴的刷具店

江戶屋（江戸屋）

創業	竣工	設計者
享保3（1718）年	大正13（1924）年	正木芳藏（濱町的木工師傅）

外牆建材	結構
砂漿	木造兩層樓

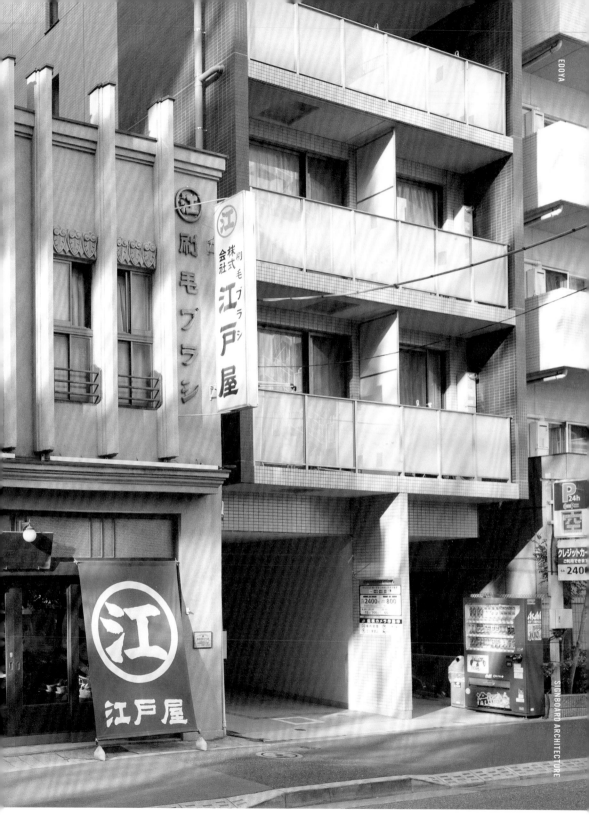

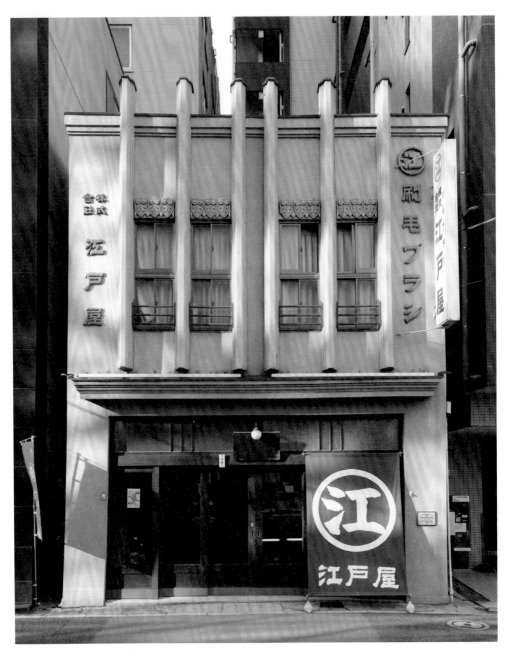

建於關東大地震後不久的江戶屋。
看上去像刷具的設計與貓頭鷹造型裝飾玩心十足，
從中感受到道地江戶人試圖振興市街的心意。

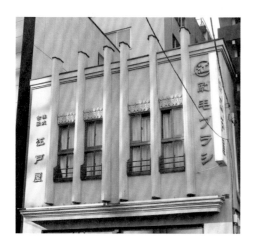

百葉 [1]

六條垂直延伸的縱長百葉，據說是模仿刷具形狀設置
的裝飾。愈朝正面前方間隔愈細，讓整體看來更修
長。

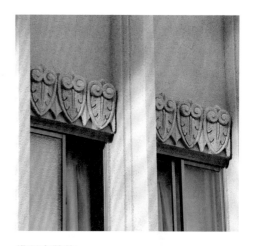

貓頭鷹裝飾

並列於窗戶上方的貓頭鷹。一片窗戶上有三隻，總共
停了十二隻貓頭鷹。取貓頭鷹在日語中的諧音，有
「多福少苦勞」之意。

店名招牌

以氣派的金色字樣寫成的「江戶屋」三字，是江戶時
代七代將軍德川家繼將軍家御用刷毛師利兵衛獲贈的
店名，此後代代相傳。

壁面材料

白色外牆以人造洗石方式完成。先在砂漿中混入碎石
再沖洗表面，呈現石造風味的工法。此種工法流行於
大正至昭和年間。

＊1：細長板材以等間隔平行配置而成。

順應時代需求，保持彈性

三百零一年。這就是刷具專賣店「江戶屋」經營至今的年份。

夾在高樓大廈間，這棟絕對稱不上高大的建築物，卻散發一股高雅與堅毅的氣質，有著安靜卻不容忽視的存在感。

江戶屋所在的日本橋大傳馬町，是江戶歷史最悠久的地區之一。町名大傳馬來自傳驛系統「宿驛傳馬制度」，從前江戶屋前的奧州街道（舊五街道）上，設有許多供旅人住宿的「宿驛」[1]。

此外，日本橋一帶從江戶到明治時代發展成織品批發商聚集之地，直到戰後依然如此。因此，從前這附近有很多染布行，江戶屋便供應染布用的毛刷給不少染布師。距今超過三百年前，江戶屋就此誕生於這塊商業繁盛之地。

「創業時賣的是裝裱師用來塗上漿糊的『經師刷毛』[2]、油漆師傅使用的漆刷毛，以及日式化妝在臉上塗白用的白粉刷毛。」江戶屋第十二代店主濱田捷利先生告訴我。

江戶屋的第一代店主利兵衛是德川

＊１：又稱宿場，相當於古時驛站或現代的公路休息站、服務區。（譯註）
＊２：日語中的刷毛即為刷子。（譯註）

左／店內有幾位工作人員，正在處理接單與寄件工作。右／馬毛牙刷刷毛柔軟又不易分岔，是店內的推薦商品。

七代將軍家繼的御用刷毛師，曾奉命前往京都學藝。之後於亨保3（1718）年獲贈「江戶屋」之店名，就此創業。起初生產的是傳統工藝品製造過程所需的刷具，也向將軍後宮「大奧」進貢化妝用刷具。

現在「江戶屋」的店鋪是關東大地震後，從濱町（鄰近大傳馬町的中央區一帶）請來木工師傅重建而成，設計全來自這位木工師傅獨特的品味。模仿刷具形狀的縱長柱子及象徵「多福少苦勞」的貓頭鷹裝飾，在在展現這間歷史悠久商店傳承多年的信念，也可看出設計者的美學與巧思。

濱田先生的父親雖然從受徵召投入的太平洋戰爭中生還，但在他小學時就過世了。當時店內生意由祖父母打理，濱田先生一出生即在這間店裡長大，從小就知道自己自然將繼承家業。大學一畢業，立刻從祖父母手中接棒，成為江戶屋的第十二代店主，守護這間店至今。

我問，過去都沒有人來談改建這棟房子的事嗎？

「泡沫經濟時各種提議都有喔。這附近原本有很多歷史悠久的店家，現在都改建成大樓了。說不定一個不小心，我們也早就成為其中一棟了呢。」

然而，這棟建築之所以始終不變，是因為不想改變嗎？

「那時，祖母這麼告訴我，『這間店很了不起，最好保留下來』。我想她很清楚這間店的價值吧，祖先蓋了這棟房子，而我們繼承了它。所以，我也想繼續下去。」

「不是擴大就是好事。適度的，做自己能力範圍內的事也很好啊。」說著，濱田先生瞇起眼睛笑了。

廣受歡迎的衣物刷，店內工作人員也愛不釋手。

江戶屋從明治時代之後開始製造各式生活刷具。配合日常生活西化產生的需求，賣起衣物刷具和髮刷等用具。

一直以來，江戶屋都以充滿彈性的姿態順應時代需求，改變商品內容。幕府建立台場時，江戶屋生產的是專門用來清除大砲內殘留火藥的刷子，還因此獲得賞碑。現在，包括歌舞伎演員化妝時使用的白粉筆、清理相機鏡頭的鏡頭刷在內，從半導體製造業不可或缺的刷具、打掃新幹線車窗用的刷子到日常生活用的牙刷，江戶屋生產的刷具種類超過三千種。

「我們只是配合時代與顧客的需求改變而已。盡可能保持彈性。再怎麼說，刷子都只是工具啊。」濱田先生這麼說。

從日常生活到最尖端的科技都必須仰賴刷具。有人需要，刷具才能在各種保養、維修及清潔中派上用場。唯有被人使用，才稱得上是「工具」。

曾有這麼一個小插曲。某天，一位知名女演員造訪江戶屋，帶來造型師三十年前從江戶屋買了送她的髮刷。因為上面的刷毛已經變少了，濱田先生建議她買一把新的。不料，女演員卻說：「不行不行，還是這把用起來最順手。」原來她不是想買新的，是希望能替她保養維修這把長年使用的髮刷。

「這真的是做這行最幸福的事了。賣工具這行，只要做得出好商品就有飯吃。」

江戶屋的商品幾乎由全國各地一百位左右的刷具師傅手工製成。以前東京

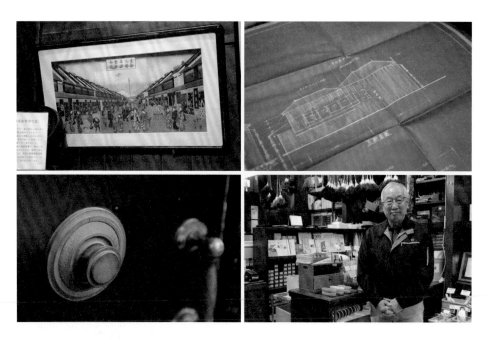

左上／歌川廣重筆下的大傳馬町風景。從江戶屋前的路口轉角望出去的景色，因為從前沒有高樓建築，連富士山也畫進去了。右上／江戶屋竣工時的設計圖。左下／歷史相當悠久的江戶屋保險箱，開鎖用的轉盤不是數字號碼，是「イロハニホヘト」的文字碼。右下／濱田先生說：「刷具的力量在於輔佐其他具有魅力的事物。」

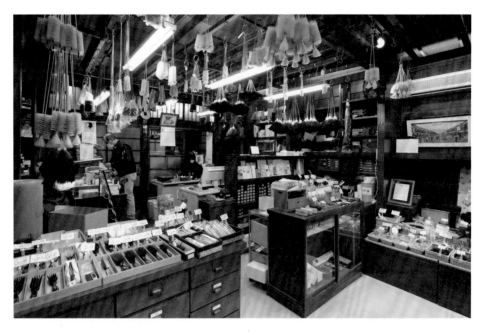

店內陳列了各式各樣的刷具，光用眼睛看就美得賞心悅目。

店裡僱用更多師傅，現在人數已減少許多。

濱田先生說：「請師傅們做出好東西，當然也要支付相應的報酬。所以現在只控制在自己能做出的量和能請師傅做的範圍內。」「若是沒有工作可做，技術就會慢慢消失啊。」聽我這麼一說，濱田先生就加重了語氣回答：「就是這樣呀。」

「不培養年輕人是不行的。師傅們都高齡化了，這是沒辦法的事，但現在會做的人愈來愈少，這個行業維持得很辛苦喔。」

不只刷具業界，濱田先生更致力於守護整條商店街與這個地區。身為江戶時代傳承至今的日本橋傳統活動「沾黏市（べったら市）」祭典保存會會長，濱田先生每年努力企畫與營運祭典內容。他說，這是為了守護自己出生成長的這個地方的歷史，持續祭祀深受日本橋眾多老牌企業及商店喜愛的「寶田惠比壽神社」，致力文化傳承。

「得先有市街才有生意可做啊。蓋公寓增加居民當然也是好事，但如果全都變成那樣的話，市街就消失了。只有少部分人賺錢的市街會慢慢死去的。」

說完這番話，濱田先生一一仔細介紹起店內的刷具。歷史、市街、業界。眼前這位經營者傾注在一把刷具上的誠懇心意，或許為我們守護了肉眼看不見的無形事物。

DATA | **江戶屋**
地址：東京都中央区日本橋
　　　大伝馬町2-16
電話：03-3664-5671
營業時間：9：00～17：00
公休日：週六、週日及例假日

可以去參觀的看板建築

江戶東京建物園（江戶東京たてもの園）

「江戶東京建物園」是將逐漸消失的江戶・東京具有歷史性的建築移至此處保存並展示的戶外博物館。

現在共收藏六棟看板建築，從完成修復的建築物上，可揣想出當時民眾生活與商業情形。

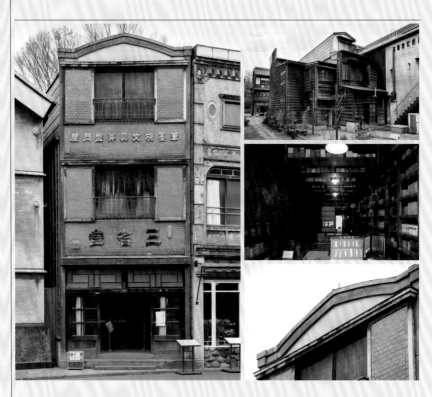

武居三省堂

創建	昭和2（1927）年	原地址	東京都千代田區神田須田町1
外牆建材	磁磚、銅板	結構	木造三層樓

創業於明治年間，販售筆墨、硯台等文具。店名來自《論語》中的「吾日三省吾身」。昭和初期，包括家人與僱用的店員等在內，共有十五人在這棟建築內生活。店內兩百多隻筆裝在桐木盒中，擺滿整面牆前，堆疊的木盒高度將近天花板，有效利用了室內有限的空間。本建築最大的特徵是陡峭折線型的曼薩爾式屋頂，另外設有地下室，拆裝貨物就在此進行。受到當時建地地形的限制，建築整體呈現傾斜。

※ 建物解說：參照《江戶東京たてもの園　解說本　收藏建造物のくらしと建築》

花市鮮花店（花市生花店）

創建	昭和 2（1927）年
原地址	東京都千代田區神田淡路町 1
外牆建材	磁磚、銅板、砂漿
結構	木造三層樓

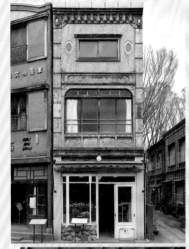

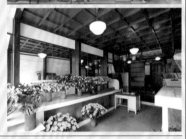

明治時期創業的花店。當時家人與傭人分別住在不同樓層。店內設有清洗花瓶等容器的清洗區。二樓窗戶下方銅板刻的是四季花朵圖案的裝飾。三樓左右兩邊的圓雕飾及屋簷下方的裝飾乍看之下走西式風格，仔細一看又能找到「七寶繫」等傳統日式紋路，精心設計的創意巧思極具魅力。以磁磚、銅板、砂漿混合使用，可說用上了當時所有建築師傅的技術。建築側面外牆只有最上方一部分覆蓋銅板，是因為當時隔壁為兩層樓建築，只有這個部位外露之故。

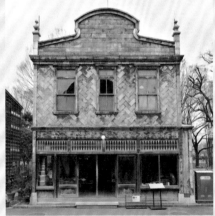

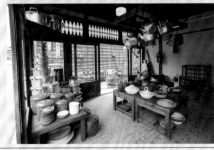

丸二商店

創建	昭和初期
原地址	東京都千代田區神田神保町 1
外牆建材	銅板
結構	木造兩層樓

昭和 20（1945）年左右販賣鍋碗瓢盆、竹簍掃把、火爐等生活用品的五金行。女兒牆及上楣範圍延伸至建築側面，形成兩道立面。此外，角落的柱子上有「龜甲紋」，右邊側面凸出的置物處正面有「杉綾紋」、玻璃欄間上方則是「青海波紋」，二樓外牆上使用「網狀格紋」、女兒牆上一圈「一文字」……銅板上細緻的各式「江戶小紋」，充分展現鑄造工匠的高超技藝。

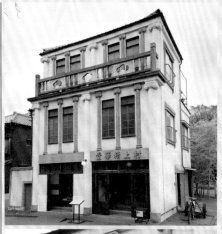

村上精華堂

創建	昭和 3（1928）年
原地址	東京都台東區池之端 2
外牆建材	砂漿（人造石洗石工法）
結構	木造三層樓

　　從事化妝品製造、批發及零售的化妝品店。化妝品據說是由創業者村上直三郎研究美國文獻後製造。此外，店鋪建築設計也出自村上直三郎本人之手。西洋的愛奧尼柱式，配上日本傳統寄棟造棧瓦屋頂，大膽融合西洋與日本風格，展現「和洋折衷」的獨創魅力。愛奧尼柱式是建築師常用的樣式，但這棟建築異於正式西洋建築的用法，給人自由獨特的印象。

植村公館

創建	昭和 2（1927）年
原地址	東京都中央區新富 2
外牆建材	銅板
結構	木造三層樓

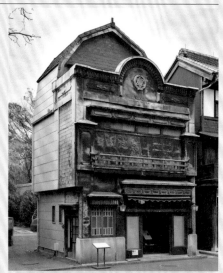

　　據說這棟房子是前屋主植村三郎自己設計的，二樓為日式建築，但窗戶上方拱頂部分與屋簷下的裝飾又來自屋主自己的創意，頗具特徵。其中尤以不知是屋主姓名或「植村商店」店名縮寫的「U」「S」字母組成浮雕裝飾，最能代表這棟建築的風格。此外，屋簷按照側面小門、正面窗戶、玄關的順序增加高度，為整體外觀留下充滿動感的印象。一樓銅板上有許多小洞，是戰爭中受到空襲留下的痕跡。

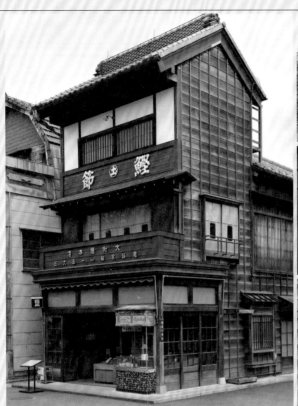

大和屋本店

創建	昭和 3（1928）年	原地址	東京都港區白金台 4
外牆建材	銅板	結構	木造三層樓

　　創業時是販售柴魚乾、昆布、魷魚絲、海苔、豆類及雞蛋等商品的乾貨店。在海產不易獲得的時期，則主要銷售茶葉及海苔。

　　基本上是出桁造的房子，但相對於入口的寬度，房屋整體高度顯得偏高。此外，二樓陽台及三樓窗戶下方使用了銅板，這正是關東大地震後興建的最新看板建築之特徵。

DATA 　江戶東京建物園

　　　地址：東京都小金井市桜町3-7-1
　　　電話：042-388-3300（代表號）
　　　開園時間：4月～9月／9：30～17：30，10月～3月／9：30～16：30
　　　※最後入園時間為閉園前30分鐘。
　　　公休日：週一（若遇上例假日或補假日，則改成隔天公休）、過年期間

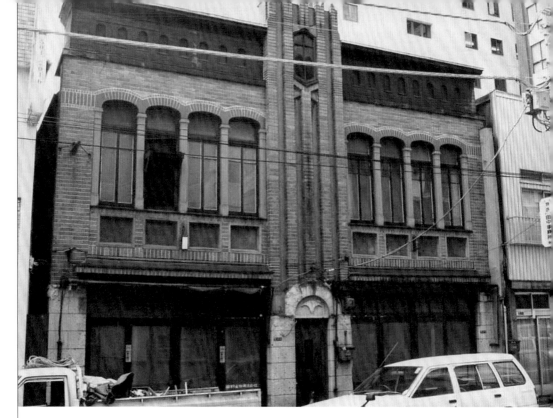

佐野家 ▶ 已拆除

雖是木造建築，但一樓模擬石造，二樓以上則營造出磚瓦感。強調垂直性的設計是當時流行的新哥德式風格。二樓窗戶的開法特別引人注目。

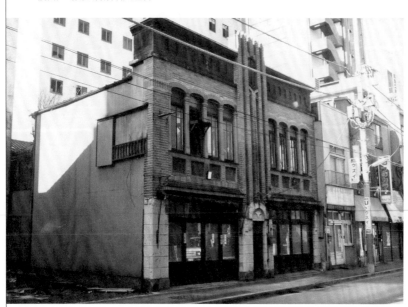

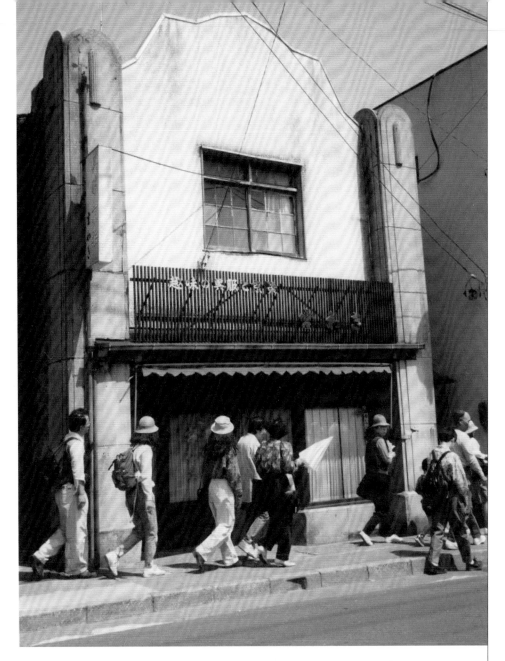

宮脇（宮わき） ▶已拆除

位於從江之島電鐵長谷站到鎌倉大佛這條路上的和服店。左右女兒牆的形狀受到大正時期引進日本的表現主義影響。

表現主義：第一次世界大戰結束後於西方興起的設計流派之一。以主觀強烈的、帶有生命力的設計為基調。

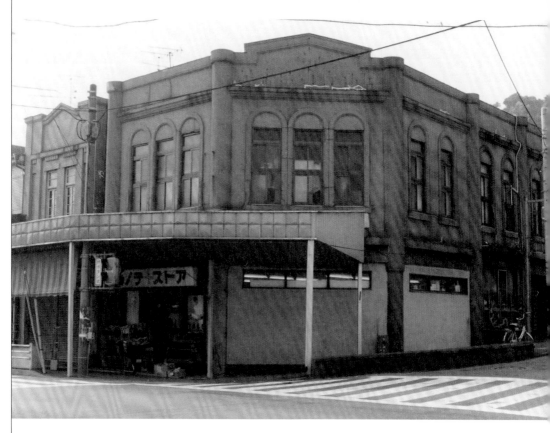

日出商店（ヒノデストア）▶ 已拆除

位於 JR 國府津車站前馬路與東海道的交差口，於建築轉角處設置圓柱，兩柱中間打造連續三扇有著拱頂的窗戶。包括側面在內，三面採相同設計，給人強勁有力的印象，當年想必是一棟相當醒目的建築。

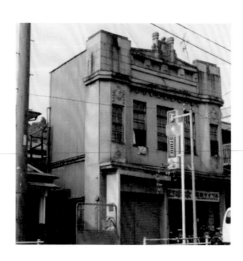

石田腳踏車行（石田サイクル）▶ 已拆除

位於國府津的砂漿外牆商店建築。立面左右各有一塔狀凸起裝飾，最上層放上細節講究的頂飾，是當時最流行的分離派樣式。

分離派：19 世紀到 20 世紀初期於德國及奧地利興起的藝術運動。

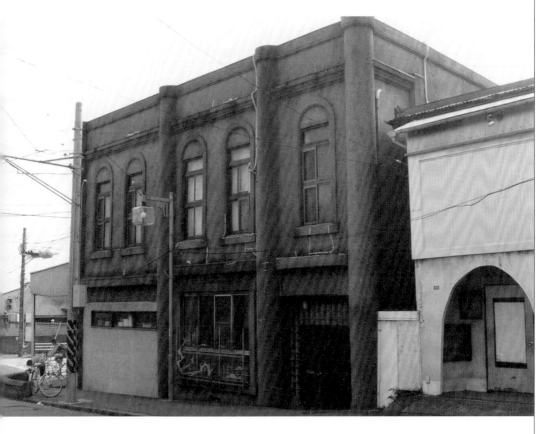

大川輪業 ▶已拆除

和「石田腳踏車行」一樣位於國府津東海道沿線上的看板建築。立面中央是大大的店名招牌，兩側有拱頂窗，窗戶上方也有浮雕裝飾。

小澤（おざわ） ▶現存／已歇業

比起二樓，一樓窗戶的彩色玻璃
圖案更有看頭，以看板建築來說
是相當罕見的模式。建築物本身
現今仍保留，但立面被覆蓋住，
已看不到照片中的模樣。

誠信堂藥局 ▶現存／已歇業

位於道路轉角處的三角窗型藥局店鋪，兩面採相同設計，建築上方的上楣部份做了小巧的拱形帶狀裝飾，中央微微隆起的活潑設計相當獨特。

遠藤藥局 ▶已拆除

在相當於西洋建築檐壁的位置配置了縱條紋的欄間板，呈現和洋折衷的趣味。藥局裡還有香菸販賣處，這種反差感也很意思。

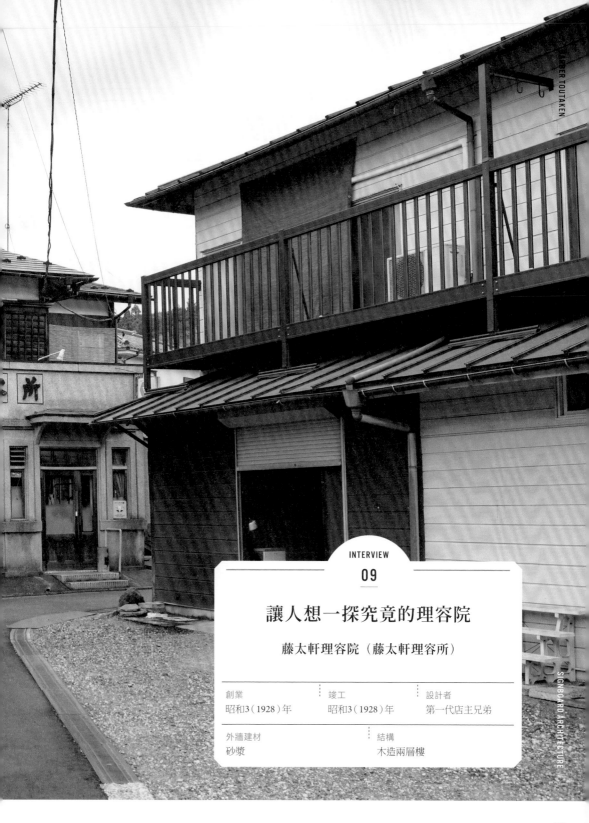

INTERVIEW

09

讓人想一探究竟的理容院

藤太軒理容院（藤太軒理容所）

創業	竣工	設計者
昭和3（1928）年	昭和3（1928）年	第一代店主兄弟

外牆建材	結構
砂漿	木造兩層樓

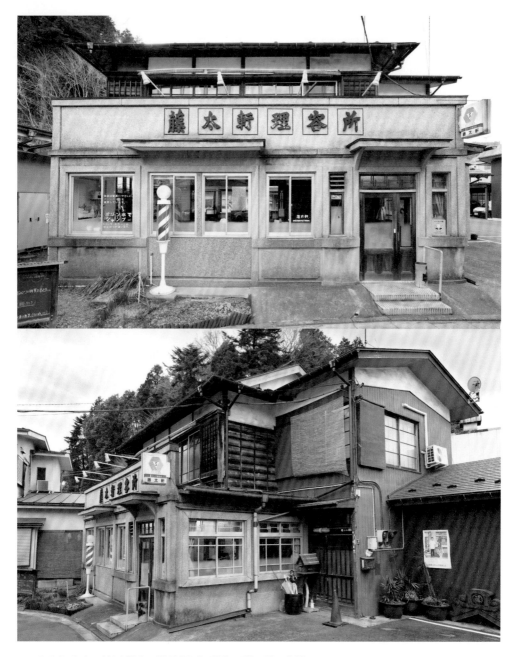

正面看上去立面較低矮，嚴格說來或許不算看板建築，
但建築本身的魄力仍傳達出
第一代店主從小學藝，白手起家的希望與熱情。

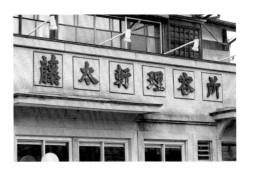

融合日式與西洋風格

二樓使用鋼板屋頂，但原屬於日式母屋造民宅，外牆是雨淋板與土牆灰泥的綜合樣式。這種古民宅只在一樓部分導入西方建築元素的案例並不多。

店名招牌

第一代親筆書寫的店名文字，以木雕方式做成招牌。筆力強勁，為這間店強調了存在感。

入口

只有一樓建造為看板狀，建築樣式特殊的理容院。以前入口設在照片中的三色旋轉燈旁邊，所以做了兩個遮雨棚。

帶有家徽的屋頂裝飾

竣工當時設置於屋頂上的裝飾。正中間的家徽也出自第一代店主之手。

線腳

外牆是洗石砂漿，但更值得注意的是細緻的裝飾線腳。連窗台也以線腳做出曲面，到處都有考驗水泥師傅功力的細節。

木頭中框

入口木門及欄間都保留了當年的井字變形圖樣中框。正面拉窗雖然改成鋁窗，側面的木製拉窗依然維持原樣。

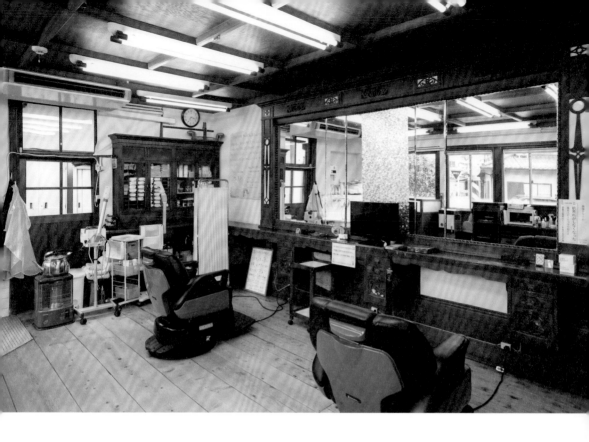

坦然告知顧客這裡的老舊及不便

「沿這條路走九十八步,往左看就是藤太軒理容院」。

從最近的公車站下車,正在猶豫該走哪條路,東張西望時,寫著這行文字的一大塊招牌印入眼簾。原來是這樣啊。我在心中默默數著步數,往招牌指示的方向走,差不多走到九十步,那棟建築就出現了。以氣派書法寫成的「藤太軒理容所」店名招牌,和招牌後那棟日式建築主屋相輔相成,散發出一股威嚴。面對這棟似乎歷經大風大浪的店鋪,我帶點緊張心情往前走。

不經意地在店外花圃旁看到一小塊黑板,我停下腳步。

「最近椿象又開始出沒囉。Welcome to 藤太軒理容院」。

黑板上,以粉筆寫著去除椿象臭味的方法,讓我瞬間拋開緊張,內心湧現一股親切感。

「幾乎沒什麼改變喔,跟以前不一樣的頂多只有那幾扇鋁窗。」

位於東京都西多摩郡群山環繞下的日之出町,這間理容院目前由第三代店主渡邊賀津彥先生與夫人英子女士經營。店鋪兼住家的這棟房子,創業以來超過八十年,幾乎沒有經過改建。

昭和3(1928)年,英子女士的祖父政次先生在這塊土地上創業。政次先生

幼時便失去了雙親，從家鄉的八王子到大久野村（即現在的日之出町）的理容院當學徒。之後，他成為附近大地主的專屬理容師，也在這位大地主的資助下，年紀輕輕就開了這間自己的店。「祖父的兄弟是木工師傅，店鋪就是請他那位兄弟來蓋的。大地主說『既然要做就做氣派一點』，大概是在他的品味和主導下完成這棟建築的吧。」英子女士這麼說。

藤太軒理容院創業於昭和 3 年，同一時期，淺野水泥工廠（現在的太平洋原料）也成立了。藤太軒理容院附近就是工廠作業員的宿舍。之後，這一帶陸續興建了醫院、公眾澡堂、計程車行和小鋼珠店，熱鬧得像商店街。水泥工廠每天三點下班，一到這個被稱為「魔之三點」的時間，店裡就會擠滿了客人。店裡買了一台當時還很稀奇的電視機，除了客人之外還有許多人為了看電視而來，要是遇上轉播力道山摔角比賽的日子，連窗戶外都會擠滿圍觀群眾。

「直到現在還有當年在淺野水泥工作的客人來店裡。他們和藤太軒之間的

兒童用馬型座椅。因為和現在用的理容椅尺寸不合，所以無法繼續使用了。

歷史比我還久呢。」

這麼說著，英子女士環顧店內。

「我從出生就住在這裡，屋子裡的擺設什麼的都看習慣了，只覺得這棟房子很舊。可是最近很多人欣賞這裡，讓我開始認為必須好好珍惜，活用這棟房子的美好之處。」

這樣的心意體現在店內各處。發出青白色光線的殺菌光消毒機還在第一線活躍著，就連近年新做的木桌，也配合創業時使用至今的大面鏡子與櫥櫃特別訂製。

「因為所有東西都還能用啊。全部都

左／日本剃刀和西洋剃刀。使用熱水和酒精消毒，以防生鏽。右／「為了不要夫妻吵架，我們盡可能保持溫暖的心情，或許客人也感受到了吧。」賀津彥先生和英子女士這麼說。

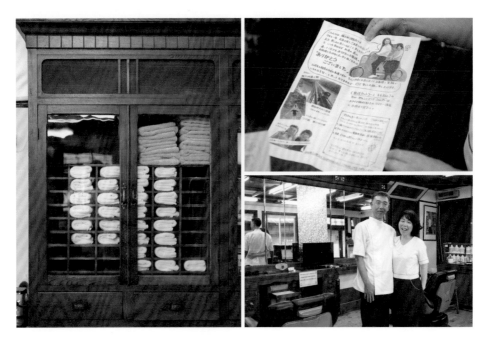

左／創業時使用至今的工具櫃。右上／手寫的廣告傳單。據說很多人都是看了這個前來的。右下／為了替宣傳單找題材，下次我們要去挑戰吊橋！鶼鰈情深的兩位這麼說。

還好好的。」

說著，兩人你看看我，我看看你，笑了起來。

我第一次得知藤太軒理容院，是看了他們的官方網站。網站上這句話吸引了我的視線：「藤太軒，不是時下流行的漂亮美容院，也不會跟客人聊風趣幽默的話題，手腳又不太俐落。」

講得好像宣布什麼重大事項似的，我瞬間對如此正直誠懇的藤太軒感興趣起來。

「十年前我們鼓起勇氣，用自己做的廣告傳單誠實告知客人，這間店超過八十年沒改建，有很多又老舊又不方便的地方。沒想到媒體反而來報導，結果吸引來很多好奇的人。」

這麼說的英子女士，已經持續製作廣告傳單十年了。她讓我看過去的廣告

傳單，有寫著時事關鍵字與流行笑話的海報，也有介紹藤太軒歷史、對經營的堅持及地方新聞等豐富話題。英子女士說，當初之所以開始做廣告，是因為察覺營業額衰退。廣告中提及理容院也提供女性臉部剃毛服務，結果效果超好，上門的女客人愈來愈多。

賀津彥先生將日本剃刀的刀刃輕輕放在頭髮上，頭髮一碰到刀刃便應聲而斷。

「過去每間理容院都提供臉部剃毛服務。但是，這個做起來很費事又麻煩，大家漸漸就不做了。業者也只會製造賣得出去的商品，到最後連想買日本剃刀都買不到。」

賀津彥先生這麼說完，英子女士接著說：「正因為是誰都做不到的事，才想要在這裡做。這棟房子是老房子，日

本剃刀的庫存還有很多。要是改建過的話，大概那時就丟掉了吧。於是我們就想，來讓客人擁有只在這裡獲得的體驗吧。」

我問兩位，夫妻倆是否想過要長久經營這間店呢。他們立刻回答：「如果要導入新東西或是跟人家競爭，一做起來就沒完沒了了。既然如此，不如珍惜手邊老舊的東西，迎接喜歡那些東西的客人上門光顧。」

「我們特別重視的，只有以溫暖的心情迎接上門的客人這點。在眾多選擇中，如果客人選擇了我們，原因只可能是『人』了。所以人情的溫暖和氛圍就很重要。」

賀津彥先生說：「再說，這間店的溫暖，應該是出於店內木製品的那股暖意吧。所以我們在工作時，也期許自己能提供配得上這份溫暖的服務。」

英子女士說，偶爾會問客人怎麼會想來。

「結果被客人說，不是因為技術有多好，是看到你們夫妻感情那麼好的樣子就想來。真希望客人也能稱讚一下我們的技術啊。」

說著，兩人難為情地笑了起來。

誠懇，不虛張聲勢，細心對待感受得到這份心意的客人。重要的事或許沒有想像中那麼多。聽了他們兩人的話，我這麼想。

DATA | **藤太軒理容院**
地址：東京都西多摩郡日の出町
　　　大久野1708
電話：042-597-0836
營業時間：（預約制）8：00〜19：00
公休日：週一、週二

店內從天花板到地板，從門到家具全都是木製。隨著時間的經過愈顯溫潤，散發木質沉穩渾厚的光澤。

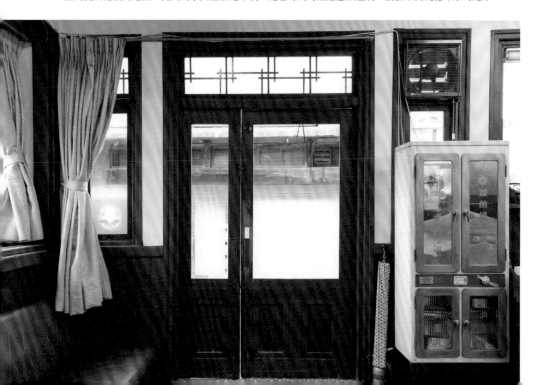

從立面圖看出建築的本質

立面圖一方面擁有平面視角，一方面抽取設計中豐富的細節與肌理，最適合用來重現建築本質。在此，想透過這四張平面圖，介紹建築立面中靈動的品味與創造力，藉以流傳後世。

從立面圖看看板建築

精美佳作四選

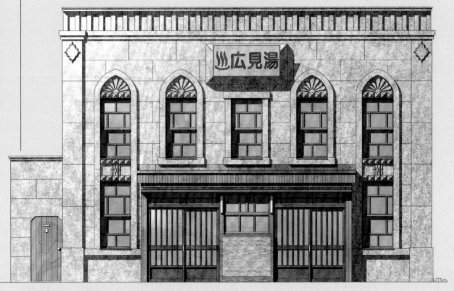

舊廣見湯（旧広見湯）

愛知縣 江南市 古知野町 廣見

　　位於江南車站前一隅的廢棄公眾澡堂。立面以堂皇的左右對稱方式構成，五扇窗戶上方是內凹處有浮雕棕櫚葉飾[1]的二心尖拱[2]設計。出入口上方的平頂，直條紋的雋刻陰影分明。正面設有兩處入口，是將男用與女用入口分開的形式。光看立面容易以為是兩層樓建築，其實是天花挑高的單層平房。

＊1：呈扇狀棕櫚葉形的裝飾。
＊2：哥德式建築常見，上方尖起的拱頂。

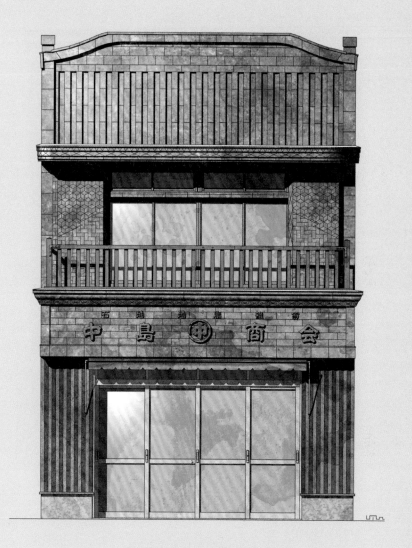

中島商會

東京都 中央區 佃

　　從石川島播磨重工業的工廠還在東京佃區時就存在的銅板
建築。原本是小料理店，之後成為賣油及雜貨的店鋪，現在仍
妥善維修，也還有人居住其中。從凹凸直條紋的女兒牆上方屋
頂及戶袋上的江戶圖案，皆可看出高超的銅板加工技術。

從立面圖看看板建築

精美佳作四選

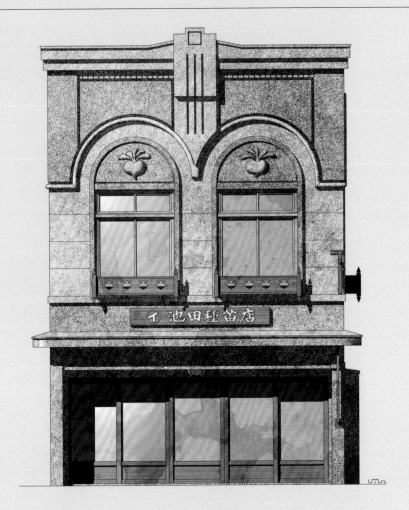

池田種苗店

福島縣 會津若松市 七日町

　採洗石工法加工砂漿外牆的園藝用品店。左右對稱的兩扇大型拱窗，使立面看上去像張人臉。再往上可看到中央處的三槽板[3]風格裝飾與上楣下方的齒狀裝飾帶，以獨特品味重新詮釋典型裝飾。拱窗內的浮雕飾圖案與花台上的鏤空一樣以「蕪菁」為主題。

＊3：多利斯式建築常用的裝飾圖案，以 V 型溝槽支起頂部三條等距垂直飾塊。

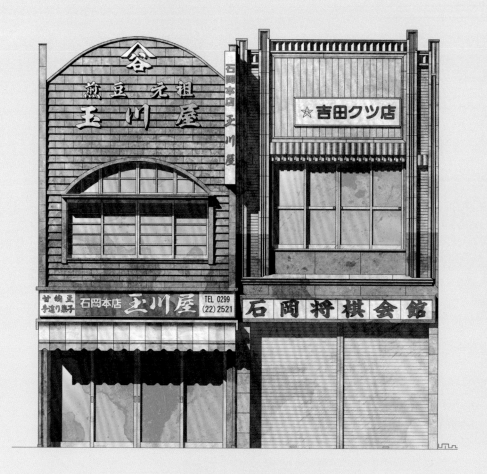

玉川屋・石岡將棋會館

茨城縣 石岡市 國府

　　面朝石岡中町通，雖然規模不大但存在感十足的兩棟相連長屋。兩者二樓都使用金屬屋瓦板張貼外牆，但形狀與顏色各不相同。「玉川屋」的是雨淋板形狀，上方女兒牆呈圓弧形。「石岡將棋會館」則走裝飾藝術風格，整體設計強調垂直線條。

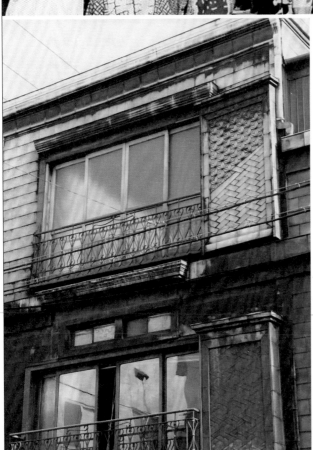

鳥越神社之例大祭與新月堂

▶ 已拆除

在台東區鳥越神社的例大祭上，人們豪邁地扛起有「千貫神轎」之稱的東京都內最大規模神轎。

三層樓的銅板建築「新月堂」，戶袋上的紋路令人嘆為觀止。無論街景如何改變，在這條街上扛神轎的祭典傳統始終不變。

文京杜鵑花祭與杉本染物鋪 ▶ 現存／不詳

已有三百多年歷史的賞杜鵑花勝地根津神社為中心所舉辦的杜鵑花祭。照片中央的「杉本染物鋪」就在參道旁，是販售「阿波しじら織」[1]的染物店。建築目前仍保留未拆除。許多人都期待春天來臨時造訪這裡。

＊1：以四國德島特有的織布工藝織成表面
　　有特殊凹凸紋理的布料。（譯註）

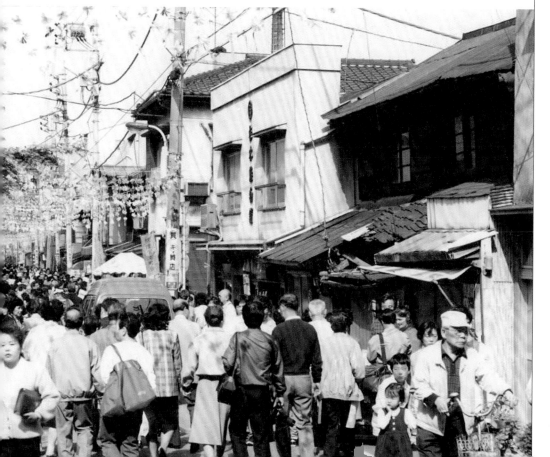

築地獅子祭與兩棟相連銅板長屋

▶ 西川室內裝潢（西川インテリア）右側：
現存（立面被覆蓋住）／已歇業

築地波除神社三年一次的祭典，人們在祭
典上扛起巨大獅子頭於築地街道上繞行。
這兩棟綠色銅鏽散發迷人歲月氣息的長
屋，目前只剩下西川室內裝潢右邊的店
鋪，其他都改建為公寓。

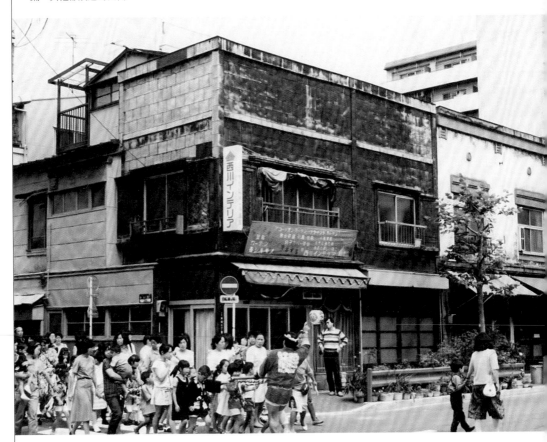

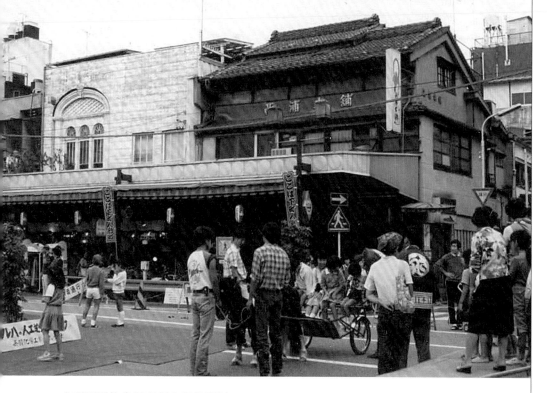

人形町通的步行者祭典與美樹村孕婦用品店（美樹村マタニティ）

▶現存／營業中

於日本橋人形町人形通上舉行的安產祈願祭典。有著白色外牆與西式壁柱及窗戶的是孕婦用品專賣店「美樹村」。

椙森神社大祭與四棟相連長屋

▶千歲大樓（千歲ビル）以外已拆除

中央區椙森神社每三年舉行一次的例大祭典，以重達 1.4 噸的神轎最為知名。照片中央的銅板建築設有上方微微突起的屋簷。

鐵砲洲祭與House商會（ハウス商会）▶已拆除

穿著色彩鮮艷和服的女孩們邊走邊跳「手古舞」，這
是每年 5 月連續假期，在中央區湊舉行的鐵砲洲稻荷
神社例大祭，人稱「東京都心的第一場夏日祭典」。
照片中的銅板建築「House 商會」及旁邊其他建築現
皆已拆除。

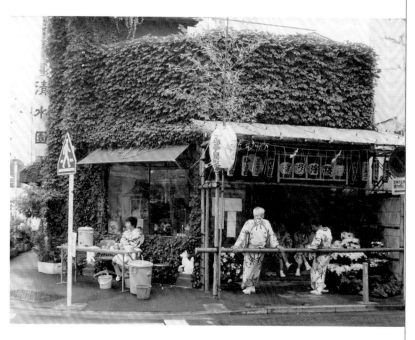

日枝神社的山王祭與秋山三五郎商店 ▶ 現存／店面遷往他處營業

日枝神社的山王祭，從位於日本橋的日枝神社攝末社出
發，扛神轎繞行日本橋、京橋及八丁堀。照片中外牆爬
滿藤蔓的「秋山三五郎商店」今日仍在營業中。

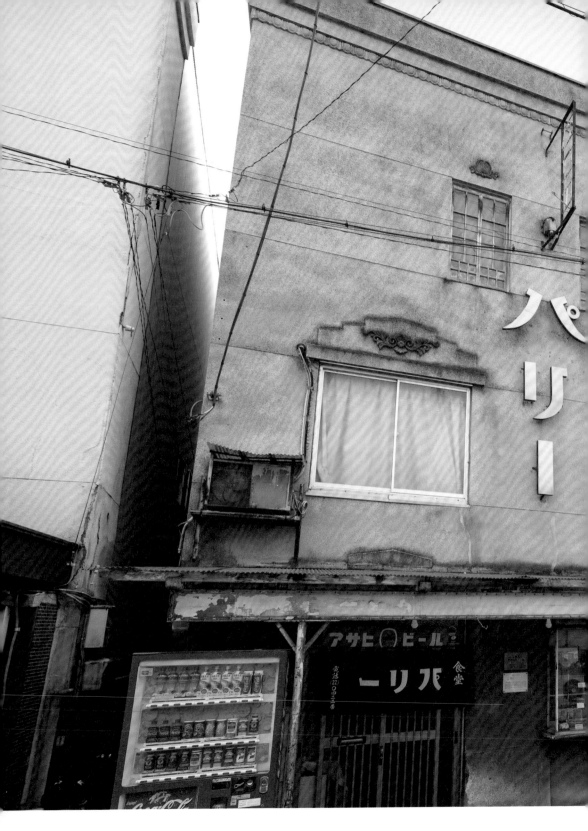

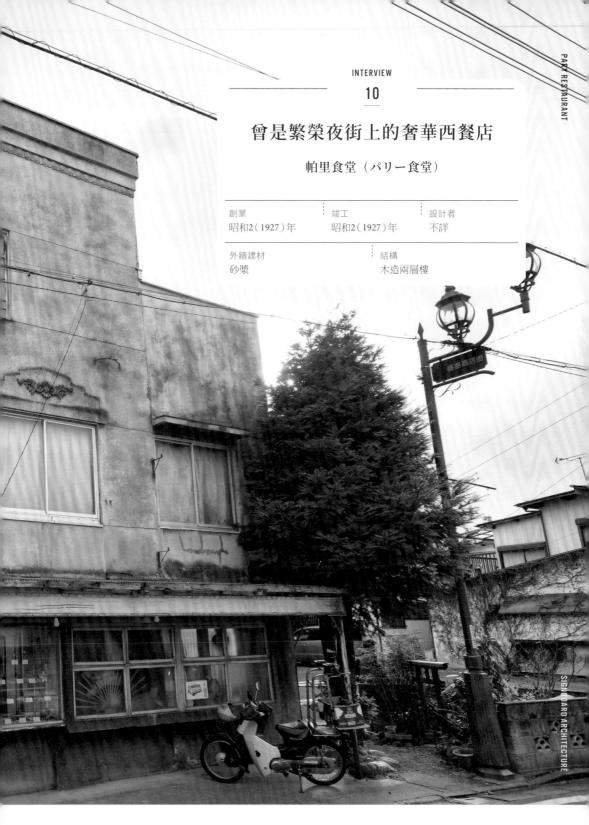

INTERVIEW

10

曾是繁榮夜街上的奢華西餐店

帕里食堂（パリー食堂）

創業	竣工	設計者
昭和2（1927）年	昭和2（1927）年	不詳

外牆建材	結構
砂漿	木造兩層樓

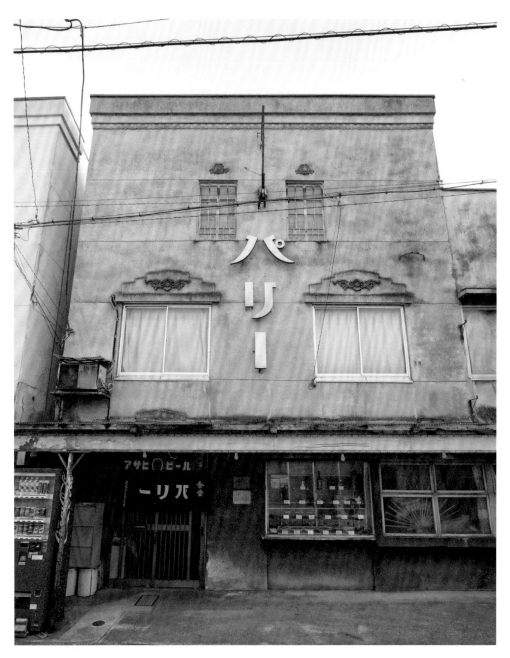

哪裡還有如此耀眼的店名招牌呢。

過去因生產水泥與織品而繁榮的秩父鬧街上，

一間滿足心靈與口腹的西餐店。

我也好想說說看：「今晚，在帕里底下碰面。」

上楣

最上層的上楣下方,有名為「卵箭」的卵形與箭頭形交錯帶狀裝飾,遠看就像一條蕾絲花邊,營造出優雅的氛圍。

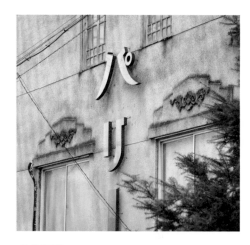

店名招牌

大大的砂漿立面上,金色的「帕里(パリー)」閃耀光輝。雖說是左右對稱的設計,窗戶的獨特配置有種難以言喻的韻味。

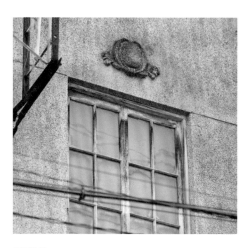

浮雕飾

屋頂下方窗戶上有深灰色的浮雕飾。當時流行西方文化,自營店鋪的外觀也採用這類西洋風格的設計。

大而化之的雷紋設計

建築背面可看到帶狀雷紋圖案。從二樓窗戶上也做了浮雕裝飾看來,屋主不只正面,對建築背面的設計也用了心思。

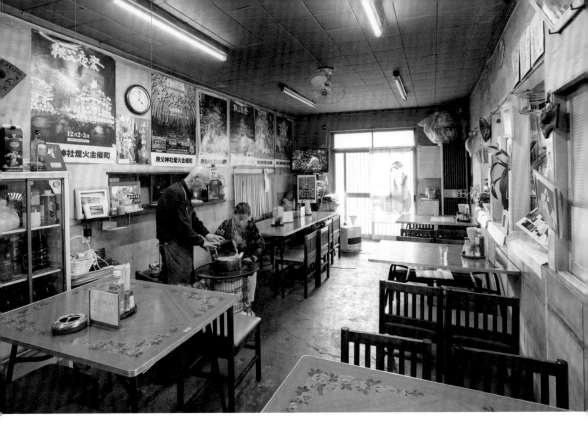

「開朗、自由，先點個什麼來吃吧！」

「阿義，你有客人喔！」

察覺我們的到來，店內一位女士朝廚房這麼大喊。店主川邊義友先生從取菜櫃台的小窗探出頭來打了個招呼。廚房裡似乎沒其他人，他有點忙。

剛才打開店門時，聽到屏風後方傳來豪爽的笑聲與說話聲，還以為店裡正在舉行宴會呢。沒想到，店內只有兩位女士和一位男士。剛才幫我們呼叫店主的那位女士一邊說「這邊請」，一邊為我們帶位。等我們一入座，她便坐回取菜櫃台旁的餐桌，和對面位子上的另一位女士爽朗地談笑起來。以為她是店員，原來她就是在這裡舉行宴會的那個人。

「我是老闆朋友啦，因為住附近所以常來。然後她啊，只要我一叫就會來。」

圭子女士這麼說著，喝了一口啤酒。坐在她對面的和子女士說：「這裡的老闆也真的是個大好人，你要寫進書裡喔。」說完，兩人又哇哈哈地大笑起來。桌上放著檸檬沙瓦與啤酒瓶，還有大尾大尾的炸蝦。時間剛過下午一點。

「這間店最早創立是什麼時候，我也不太清楚。」過了一會兒才從廚房裡出來的川邊先生這麼說。他的父親出生於秩父西北方寄居町，和姊姊一起開了這間店。原本的店發生火災燒掉時，他們趁機搬到人多熱鬧的秩父番場通上，於

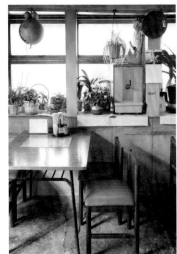

左／隨興不做作的店
內，舒服得讓人想到就
上門，一去就待上很
久。右／超過三百年歷
史的「秩父祭」照片，
神轎也會經過店門前。

昭和2（1927）年重新蓋了現在這間帕
里食堂。父親擔任大廚，母親在店裡幫
忙，姑姑（父親的姊姊）負責管帳。

　　「當時還兼營咖啡店喔，來幫忙的服
務生都穿圍裙，店裡還會放唱片。」

　　「你看這個。」這麼說著，川邊先
生拿出創業當時的菜單給我們看。上面
寫著「中菜類、燉菜類、油炸類、雞肉
類、豬肉類、牛肉類……」洋洋灑灑超
過六十種菜色。此外，還有中國酒和葡
萄酒，連酒品的種類都很豐富。那是西
洋料理剛開始普及的昭和初期，這些應
該都不是大眾常見的菜色。教人一眼難
忘的店名招牌「帕里」閃閃發光，店裡
又是少見的西洋料理與中華料理，不知
道當時會來造訪這間西式風格時髦餐廳
的都是怎樣的人，在這裡度過了怎樣的
時光呢。

　　這麼說來，一直很好奇店名的由來。
一問之下，川邊先生輕聲笑著說：「我
也不知道耶，大概是家父取的名字。」

　　「以前在對面有間叫『倫敦』的
店，還有間現在還在營業的豬排店叫

『KING』，也有一間叫『世界』的肉鋪，
當時好像流行這些外國名稱吧。」

　　開店過了二十六年左右，正值壯年
的父親早逝，川邊先生便跟著母親和姑
姑，三人一起扛起這間店。現在的菜單
上還有跟當年一樣的「拉麵（以前寫成
支那蕎麥）」及「蛋包飯」。事到如今，
看到這些樸素的菜色而感到懷念不已的
人一定也很多。

　　「以前店裡改裝過一次，把二樓改成
宴會場。」

　　二樓的包廂總是客滿，等著進去的

改裝時得到的祝賀壁飾。一走進店裡，就看到惠比
壽神笑著迎接。

客人從二樓排到一樓。以前秩父人生活也過得很優渥啊。川邊先生這麼說。那麼，我們也來回溯一下秩父的產業歷史吧。

早年，扛起秩父地方經濟的有兩大產業。一是水泥原料的採掘及生產，一是名為「秩父銘仙」的絲織品。

水泥產業於大正 12（1924）年，秩父水泥株式會社（現在的秩父太平洋水泥株式會社）成立後開始產業化。武甲山盛產品質良好的石灰，拜此之賜，戰後高度經濟成長期，水泥需求量擴大，秩父的水泥產業便有了顯著的發展。

秩父的絲織品歷史則可回溯到江戶時代。秩父地方四周幾乎都是森林，不適合發展稻作農業，取而代之的是

養蠶業盛行，絲織技術發達。明治 41（1908）年開發出名為「解捺染」的紡織方式，可兩面穿著，設計大膽明快的「秩父銘仙」布料就此誕生。大正時代到昭和初期，以秩父銘仙裁製的時髦服飾與平價外出服大受女性歡迎，流行於全國各地。

然而，水泥產業有水泥業界重整及石灰開採量減少的問題，絲織品也有後繼無人和養蠶業衰退的問題，兩者都隨著時代的變遷，生產量日漸減少。

「以前二樓包廂的客人都會叫藝妓喔，多的時候，這附近總共有一百多個藝妓呢。那時晚上真的很熱鬧。」

織品產業的全盛期，帕里食堂附近有還有一條叫「買繼商通」的路，沿路開

和三隻貓一起生活的川邊先生。只有這隻母貓特別愛撒嬌，不肯離開他身邊。

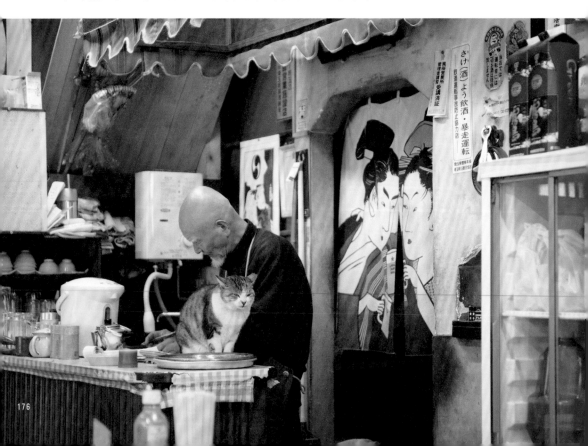

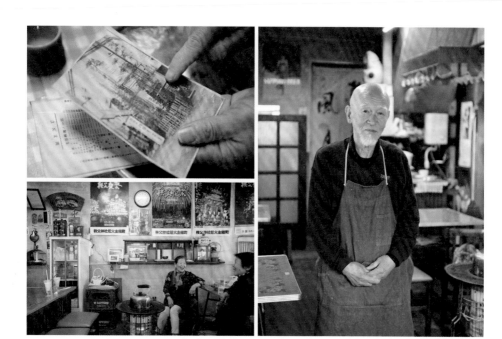

左上／以前的店鋪照片。可看到招牌上寫著「這裡是各位的帕里」。左下／渡邊先生的老友，圭子女士（左）與和子女士（右）。右／「孫子有時會來幫忙。」渡邊先生雖然話不多，但回應都很溫柔。

滿織品批發行，川邊先生說：「來採購或出貨的回程，那些布料行的老闆常來店裡光顧。」

「其實啊，樓梯的另一側還有一個樓梯喔。都是過去的事了，以前有些人來店裡不是帶女朋友，帶的是情婦。要是遇到什麼不妙的狀況，他們就會走那邊的另一個樓梯（從後門）跑掉。」咯咯笑著的和子女士這麼一說，圭子女士就跟著說：「以前的秩父真不錯啊，還有這種事呢。你說是吧，阿義！」兩位女士聊起往事，聊得不亦樂乎。川邊先生看著她們，有時靜靜點頭，有時微笑。

在城市產業急速成長的年代，這間店或許是勞工們放鬆休息，填飽肚子的地方。現在城市步調慢了，氣氛變得安靜，店主的老友們依然在店內把酒言歡，笑談當年的這些事與那些事。

採訪結束後，我重看了一次拍回來的照片，發現菜單正面有一行小字。放大一看，是這麼寫的：

「屬於你的帕里食堂方針，開朗、自由，先點個什麼來吃吧」。

下次造訪這間店，我會記得先點上一份大尾炸蝦，然後先乾一杯。

DATA │ **帕里食堂**
地址：埼玉県秩父市番場町19-8
電話：0494-22-0422
營業時間：11：30～20：30
公休日：不定期

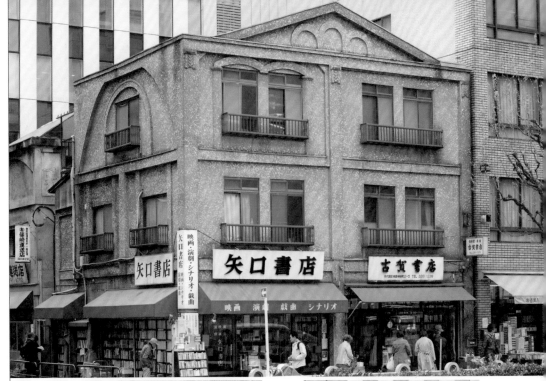

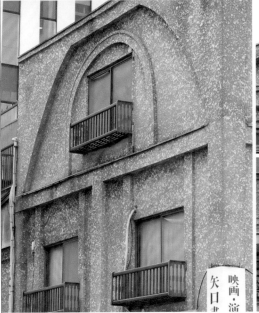

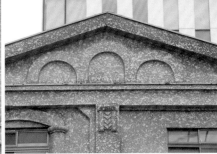

01

※ 包括已結束營業及已拆除之店鋪在內，
於本書中皆以當時名稱標示。

矢口書店／古賀書店　▶ 營業中

專賣戲劇、電影相關書籍的矢口書店，與專賣音樂
書籍的古賀書店是比鄰而居的兩棟長屋。以面朝靖
國通的三角楣展現西洋風情。面向另一條路的立面
上方，有著像頭被切掉的大型半圓雕飾。不同牆面
採用不同設計裝飾，正是看板建築的自由之處。

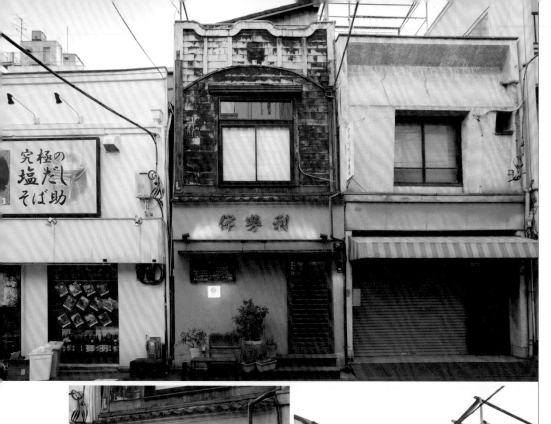

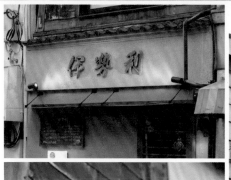

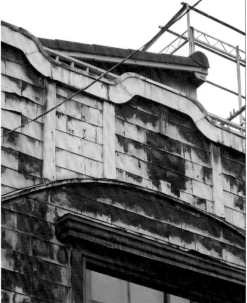

人形町 伊勢利 ▶營業中

保留原本是足袋行的「伊勢利」店名招牌以及二樓銅板外牆，目前在建築內營業的是一間法國餐廳。女兒牆的特殊造型展現了當時建築工匠追求的「和洋折衷」風格。和 P54 的「鈴洋裝店」其實是相同的設計。

02

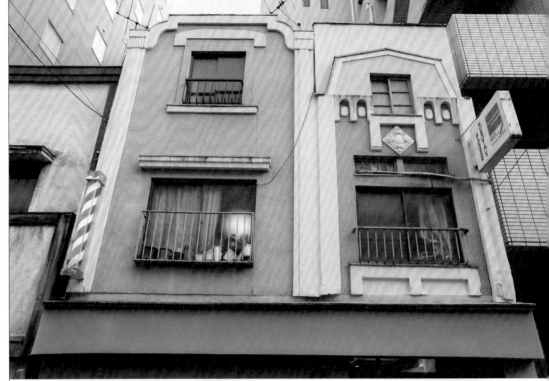

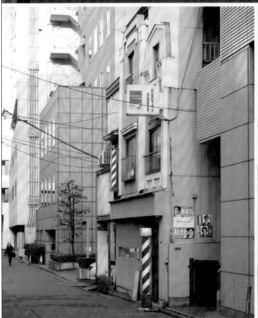

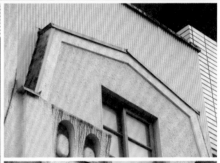

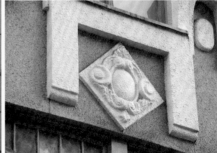

KUBOTA's BarBer ▶營業中

黑白色調的外觀,二樓以上看似兩棟相連長屋,一樓卻又打通為一戶。推測是將從前的兩棟相連長屋加以改建而成。左邊有壁柱、直條紋柱頭裝飾與窗戶上方的裝飾,右邊則有復斜屋頂、圓雕飾與簡化過的倫巴底裝飾帶。

03

清澄白河 · 舊東京市營
店鋪向住宅

▶ 營業中

關東大地震後，作為重建事業的
一環，由舊東京市在此建設，昭
和 3（1928）年竣工的洋風長屋
群。位於清澄庭園東側，據說具
有防火帶的作用。設計上有其共
通處，像是二樓統一採用裝飾藝
術風的浮雕柱，縱長型窗戶上風
也都做了厚實的上楣。現在則由
住戶自由改造與居住使用。

※ 本建築群為鋼筋水泥造長屋
建築，與本書提出的看板建築定
義不同。唯其同樣屬於自營商
店，建築年代也與看板建築相
同，也是珍貴的現存長屋群，故
仍收錄於書中。

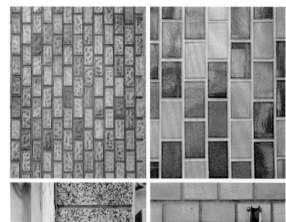

04

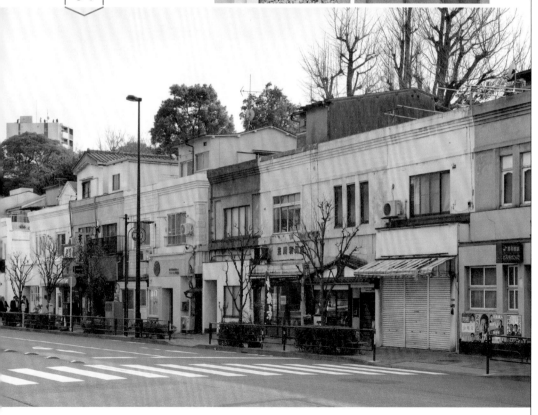

* 請參考江東區觀光協會官方網站「江東おでかけ情報局」內之解說。

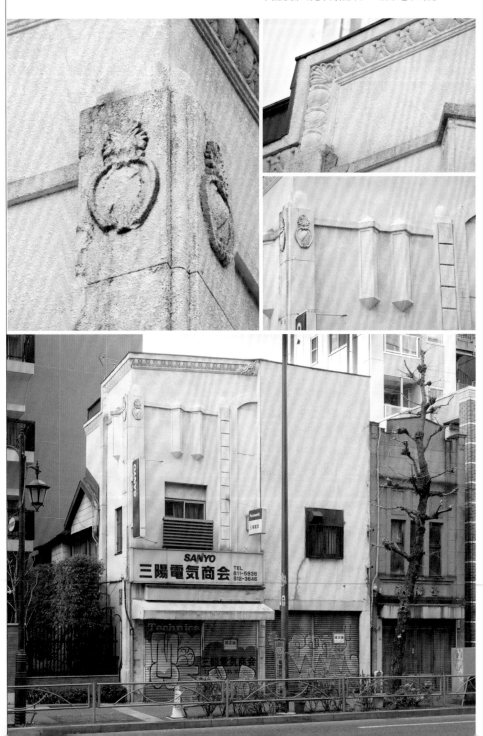

三陽電氣商會（三陽電気商会）▶ 已歇業

面朝東大本鄉通的兩棟相連長屋。只有左邊這棟保留竣工時的樣貌。特徵是以古典裝飾藝術統一設計的細緻浮雕。與鄰棟相連的那一面也在壁柱上方做了圓雕飾（見下方照片），細節毫不馬虎。

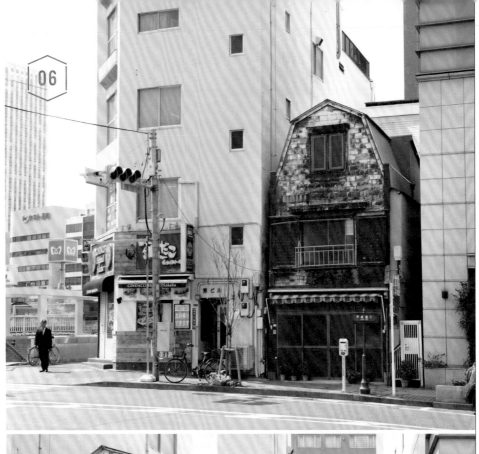

06

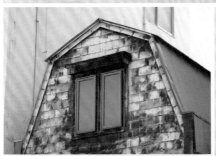

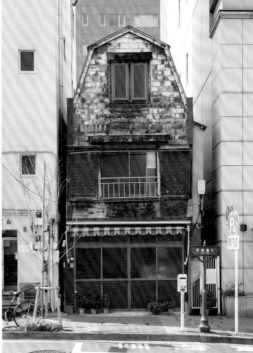

井筒屋 ▶已歇業

本是和菓子店與甜點喫茶店的銅板外牆建築。
三樓是典型的折線型曼薩爾式屋頂,看得出屋
主利用屋頂下方閣樓擴張室內空間的企圖。

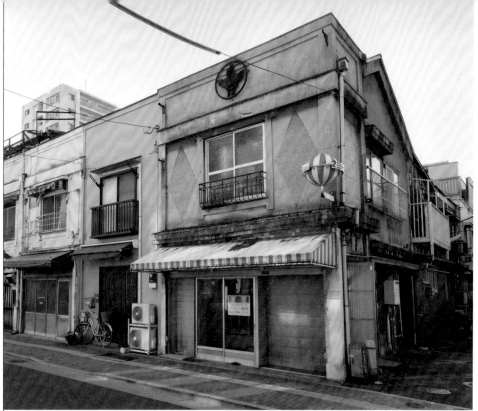

MAMMY SHOP（マミーショップ）▶ 已歇業

森永乳業還在經營「MAMMY SHOP」時的天使商
標、熱氣球形招牌，彷彿與時間一起暫停於此。以
不同顏色的砂漿做出牆上的菱形圖案。

07

大正堂 ▶已歇業

平頂上的綠色瓦片與連續拱頂窗營造出南歐風格的立面，三樓部分竟然是虛晃一招。深綠色的玄關磁磚很有味道。

角地梱包運輸 ▶已歇業

裝飾雖較樸實無華,左右兩邊的拱壁(P115)風格凹
陷設計與有高低差的女兒牆、立面左右對稱的設計也
頗有端正美感。

10

＊1：將正方形銅板折成菱形一片一片拼接貼上的工法。（譯註）

木屋麻將館（麻雀 木屋）▶已歇業

銅板外牆的麻將館，建築裝飾不多，以「菱葺[1]」方式打造的戶袋特別引人注目。店頭的盆栽留下濃濃的昔日老街風情。

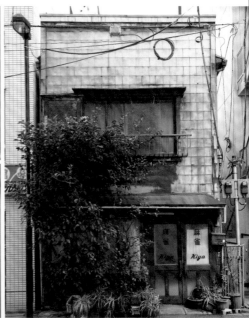

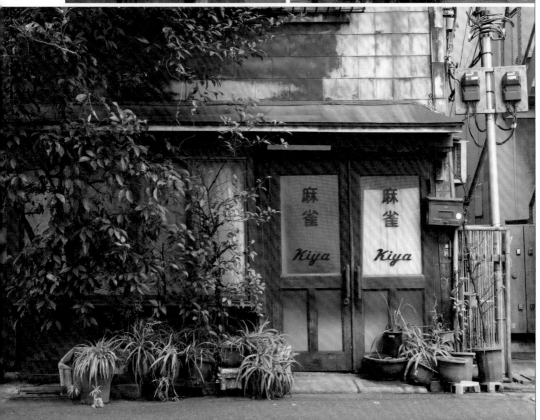

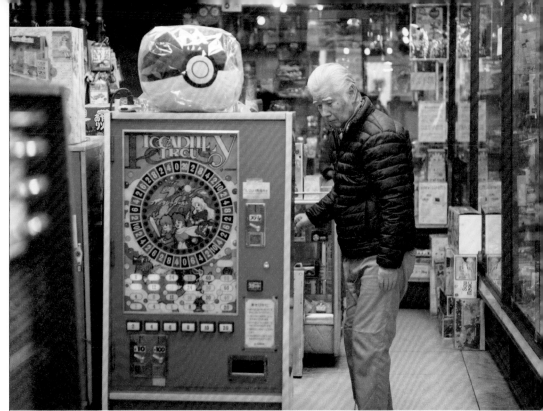

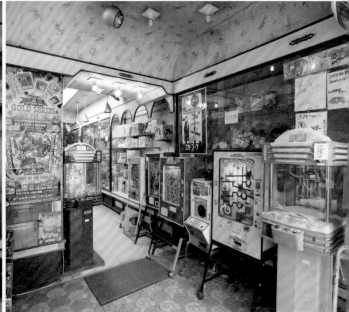

陀螺屋玩具店（コマヤ玩具店）▶已歇業／確定拆除

砂漿砌成的外框中，鮮豔的藍色磁磚特別吸睛。中央有附設半圓形遮雨棚的西式上下滑窗。從前還掛著畫有店名由來陀螺及人偶圖案的招牌。

11

深受地方人士喜愛的街角玩具行「陀螺屋玩具店」，即將走入歷史。

位於板橋區仲宿商店街一隅的陀螺屋玩具店，是創業超過百年的老店，由五十多年前繼承了第三代店主的高橋宏行先生與太太惠子女士攜手經營。

決定 2019 年 3 月底結束營業後，來自各地的客人始終絡繹不絕。到訪這天也是，不同世代的客人將店內氣氛炒得熱熱鬧鬧。從店頭延續到店尾的展示櫃中擺滿玩具，我忍不住和身旁的男孩一起端詳起來。

宏行先生在這棟住家兼店鋪的房子裡出生，從小就被玩具圍繞著成長。自父親手中接下這間店，在經歷各種變化的商店街中，一路以玩具維生。

最早和惠子女士一起接掌這間店時，是一般人還會買五月人偶與女兒節雛偶當贈禮的時代，他們每天光是忙著擦亮玻璃盒與包裝商品就忙得不可開交。後來，「抱抱娃娃（ダッコちゃん）」

「任天堂遊戲機」等玩具流行時，店頭也經常大排長龍。然而，跟著時代改變的不只商品內容，量販店的增加也讓街角玩具店逐漸消失。

「以前媽媽們會讓孩子在店裡玩，自己跑去購物。我們一邊幫忙盯著孩子，不讓他們跑上大馬路，一邊陪他們玩投幣遊戲或閒聊學校裡的事。所以，有些孩子長大後就說自己是在陀螺屋玩具店長大的。」

環顧店內，惠子女士一臉懷念的樣子。接著她又說，看到孩子們長大成人後還回來店裡，真的會很高興。

聽說陀螺屋玩具店拆除後，原地將蓋起大樓。「至今連週末都沒出門玩過，以後可以好好休息了。」惠子女士說，她很期待接下來的生活。

我深切感受到這句話道盡了經營商店的店主人生。

到了傍晚，店內依然迴盪著孩子們在鋼珠台前玩耍的聲音。

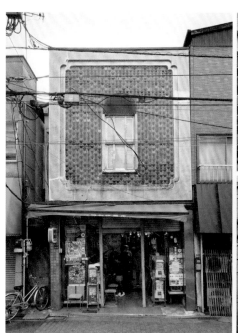

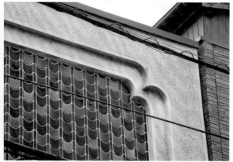

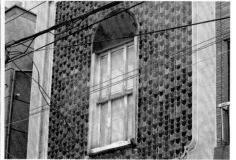

近代建築年表／探尋看板建築的根源

近代建築

MODERN ARCHITECTURE

名稱
（初代）帝國飯店（帝国ホテル）

建築師
渡邊讓

竣工年
明治23（1890）年

樣式
德國文藝復興 [1]

名稱
舊橫濱正金銀行總行
（旧横浜正金銀行本店）

建築師
妻木賴黃

竣工年
明治37（1904）年

樣式
新巴洛克 [2]

看板建築

SIGNBOARD ARCHITECTURE

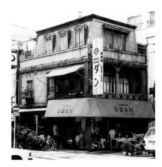

名稱
DAN服飾店（ダン洋品店）

竣工年
昭和3（1928）年

地址
東京都千代田区神田神保町1

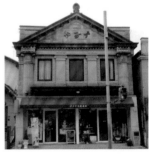

名稱
菅谷化妝品店（すがや化粧品店）

竣工年
昭和5（1930）年

地址
茨城県石岡市国府3

＊1：16世紀後半於德國展開的文藝復興樣式。明治時期，透過留日的德國學生與德國人建築師傳入日本。
＊2：19世紀於法國興起的巴洛克復興樣式。

明治之後，日本人導入了幾種西洋建築樣式。
在此介紹以不同樣式興建的近代建築，以及與其設計風格相似的看板建築。

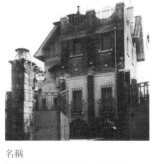

名稱
福島行信公館（福島行信邸）

建築師
武田五一

竣工年
明治40（1907）年

樣式
新藝術派 [3]

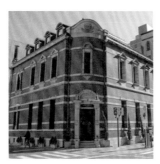

名稱　舊大阪教育生命保險大樓
　　　（旧大阪教育生命保險ビル）

建築師
辰野金吾・片岡安

竣工年
大正元（1912）年

樣式
辰野式／安妮女王風格 [4]

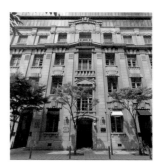

名稱　舊三井物產神戶分店
　　　（海岸大樓）（旧三井物產
　　　神戶支店）（海岸ビル）

建築師　河合浩藏

竣工年
大正7（1918）年

樣式
分離派 [5]

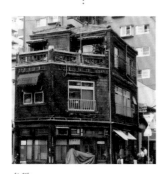

名稱
大成社印刷

竣工年
昭和2（1927）年

地址
中央区築地7

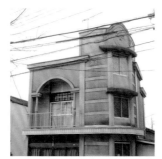

名稱
土屋家住宅

竣工年
昭和5（1930）年

地址
茨城縣石岡市

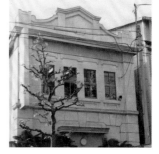

名稱
舊讚岐食品（旧讚岐食品）

竣工年
不詳

地址
東京都江東区佐賀1

＊3：19 世紀末興起的設計運動。特徵是排除對稱性、廣泛使用曲線以及植物造型。
＊4：建築師辰野金吾喜好且經常使用的樣式。特徵是在紅磚與石材交錯的牆面上設置瓦片或板岩材質的傾斜式屋頂。
＊5：19 世紀末到 20 世紀初於德國及奧地利興起的藝術運動。

近代建築年表／探尋看板建築的根源

近代建築
MODERN ARCHITECTURE

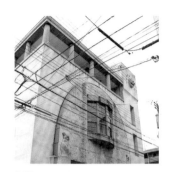

名稱
京都中央電話局西陣分局

建築師
岩本祿

竣工年
大正10（1921）年

樣式
表現主義／分離派[6]

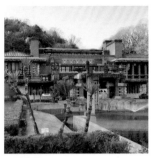

名稱
舊帝國飯店（旧帝国ホテル）

建築師
法蘭克・洛伊・萊特

竣工年
大正12（1923）年

樣式
萊特式[7]

看板建築
SIGNBOARD ARCHITECTURE

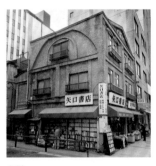

名稱
矢口書店／古賀書店

竣工年
昭和3（1928）年

地址
東京都千代田区神田神保町2

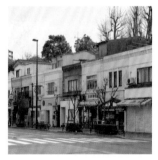

名稱　**舊東京市營店鋪向住宅**
（旧東京市営店舗向住宅）

竣工年
昭和3（1928）年

地址
東京都江東区清澄3

＊6：20世紀初期，以德國為中心興起的近代藝術運動。特徵是能展現作家（建築師）個性的設計。
＊7：法蘭克・洛伊・萊特的「舊帝國飯店」及其後繼設計之總稱。特徵是符合形態機能的立體構成與以幾何圖案做為主體的裝飾。

名稱
日比谷公會堂

建築師
佐藤功一

竣工年
昭和4（1929）年

樣式
新哥德式 [8]

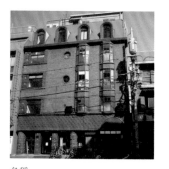

名稱
鈴木大樓（鈴木ビル）

建築師
山中節治

竣工年
昭和4（1929）年

樣式
裝飾藝術風 [9]

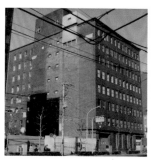

名稱
近三大樓（近三ビルディング）

建築師
村野藤吾

竣工年
昭和6（1931）年

樣式
現代主義 [10]

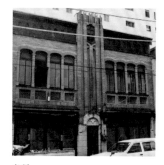

名稱
佐野家

竣工年
不詳

地址
東京都港区西新橋1

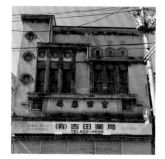

名稱
吉田藥局

竣工年
昭和8（1933）年

地址
福島県郡山市本町1

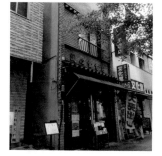

名稱
誠心堂書店

竣工年
昭和34（1959）年

地址
東京都千代田区神田神保町2

＊8：18世紀後半至19世紀興起的新哥德式建築復興運動。特徵是強調垂直性的設計。
＊9：20世紀前誕生於巴黎，於美國開花結果的裝飾風格。與新藝術派成對比，以幾何圖案為主體。
＊10：誕生於20世紀並延續至今，是代表近代以工業為基底的設計。特徵是不加任何裝飾的簡潔箱型外觀。

本書介紹／現存物件店鋪一覽

※ 以上資料為令和元年（西元 2019 年 5 月）時之最新資料，隨時間經過，
可能會有店家歇業或物件被拆除之可能，還請見諒。

用語一覽／索引

【列柱空間】85
西方建築中以柱子連結，帶有柱頂的走廊。
【倫巴底裝飾帶】49, 98, 180
設於上楣下方的連續拱形帶狀裝飾。
【萊特式】192
法蘭克・洛伊・萊特的「舊帝國飯店」及其
後繼設計之總稱。特徵是符合形態機能的
立體構成與以幾何圖案做為主體的裝飾。
【雷紋】27, 34, 49, 51, 173
以連續渦狀方塊組成的紋路。
【老虎窗】34
開在屋頂上，擁有向外突出空間的窗型。
建築的正面部分。
【菱葺】187
將正方形銅板折成菱形一片一片拼接貼上
的工法。

《

【拱壁】115, 186
聖殿建築中的祭壇內側，安置聖像的壁面內
凹處。又稱壁龕。

ㄎ

【科林斯柱式】48, 85
古希臘建築常見的柱列樣式之一，特徵為莨
苕葉形裝飾的柱頭。

ㄏ

【戶袋】41, 50, 53, 98, 161, 164, 187
收納拉門的位置。

ㄑ

【妻入式】14
入口位於與屋脊呈直角側（八字下方）的建
築樣式。代表建築為出雲大社。

【區劃整理】15, 17, 19
都市計畫中，以增進住宅地為目的，重新區
劃、調整土地，整頓並改善公共設施。

ㄒ

【墀頭】27
支撐梁柱或屋簷的補強建材。
【斜棋盤格紋】98
朝斜角方位排列的棋盤格紋。
【現代主義】193
誕生於20世紀並延續至今，是代表近代，以
工業為基底的設計。特徵是不加任何裝飾
的簡潔箱型外觀。
【線腳】75, 155
建築凹凸接合處的帶狀邊框。
【新巴洛克】190
19世紀於法國興起的巴洛克復興樣式。同
時具有新古典主義的莊嚴與巴洛克風格的
雕塑性。
【新哥德式】146, 203
18世紀後半至19世紀興起的新哥德式建築
復興運動。特徵是強調垂直性的設計。
【新藝術派】68, 191
19世紀末興起的設計運動。特徵是排除對
稱性、廣泛使用曲線以及植物造型。
【玄關欄間】121
日式建築中，嵌入拉門與天花板中間的板材。
【勳章飾】64
巴洛克建築常用，以文字或勳章為主體的牆
面裝飾。

ㄓ

【裝飾藝術風】27, 51, 128, 163, 181, 193
20世紀前誕生於巴黎，於美國開花結果的裝
飾風格。與新藝術派成對比，以幾何圖案為
主體。
【遮雨棚】19, 33, 96, 101, 131, 155, 188

設置在建築物上，用以遮陽或遮雨的棚子。

ㄅ

【齒狀裝飾】49, 75, 89, 113, 162
西洋建築屋頂下可見，模仿椽條的齒狀裝飾。

【出桁造】14, 16, 33, 117, 145
從江戶、明治到大正時代常見的一般店鋪住宅兼用商家建築形式。特徵是屋梁向外突出，使檁木跨放其上（即為出桁）再架上椽條以支撐瓦片屋頂的構造。

【辰野式／安妮女王風格】191
建築師辰野金吾喜好且經常使用的樣式。特徵是在紅磚與石材交錯的牆面上設置瓦片或板岩材質的傾斜式屋頂。

ㄕ

【市松圖案】121
雙色正方形交互配置的傳統日本圖案。

【上楣】41, 49-51, 55, 75, 89, 98, 105, 113, 143, 151, 162, 173, 181
沿建築屋簷或牆面繞一圈的凸出水平建材。

ㄗ

【棕櫚葉飾】160
呈扇狀棕櫚葉形的裝飾。

ㄙ

【三角楣】37, 178
西洋建築中，由人字型屋頂或屋簷斜面與水平建材圍起的三角形部分。

【三槽板】162
多利斯式建築常用的裝飾圖案，以V型溝槽支起頂部三條等距垂直飾塊。

ㄧ

【一文字葺】18
將金屬板等平面建材按水平方向呈一直線排列覆蓋的工法。

【壓花玻璃】110-111
在表面加工壓鑄花紋或圖案的玻璃。

【葉板】27
莨苕葉形的裝飾，是古希臘建築常見的柱頭裝飾。

【營房裝飾社】16
關東大地震發生後不久，今和次郎和志同道合者組成團體活動，致力於「所有美化營房的工作」。

ㄨ

【威尼斯哥德式建築】85
義大利威尼斯常見的半戶外式列柱空間。

ㄩ

【圓雕飾】54, 64, 130, 143, 178, 180, 182
描繪肖像畫或徽章的橢圓裝飾。

ㄞ

【愛奧尼柱式】48, 144
希臘化時代常見樣式。柱頭有漩渦圖案。

ㄦ

【二心尖拱】160
哥德式建築常見，上方尖起的拱頂。

參考文獻

・都市のジャーナリズム 看板建築（藤森照信・増田彰久／株式会社三省堂）
・看板建築・モダンビル・レトロアパート（伊藤隆之／株式会社グラフィック社）
・建築探偵日記（藤森照信／王国社）
・番付で見る果物屋の歴史（戸石重利／文芸社）
・近江商人ものしり帖（渕上清二／三方よし研究所）
・帝国データバンクが出版した企業調査「百年続く企業の条件」
　（帝国データバンク編／朝日新聞出版）
・魯山人味道（北大路魯山人／中央公論社）
・建築デザイン用語辞典（土肥博至・建築デザイン研究会／井上書院）
・10+1 No.44／看板建築考 様式を超えて（横手義洋／LIXIL出版）
・出会いたい東京の名建築ー歴史ある建物編（三舩康道／株式会社新人物往来社）
・図面でみる都市建築の大正（鈴木博之／柏書房）
・昭和30年東京ベルエポック（川本 三郎・田沼 武能／岩波書店）
・東京人 No.91／図版 建築様式から見た町屋建築の系統図（大嶋信道／都市出版）
・江戸東京たてもの園特別展 東京150年記念「看板建築展」図録（江戸東京たてもの園）
・江戸東京たてもの園　解説本（東京都歴史文化財団）
・建築写真類聚. 第1期 第18／住宅の外観 巻2（国立国会図書館デジタルコレクション）
・帝都復興区画整理誌（東京都／復興事務局）
・suwazine 01（スワニミズム編集室／宮坂醸造株式会社）
・山本歯科医院保存修理工事報告書（山田茂子）

後記

　　本書介紹了市街裡的看板建築從以前到現在的樣貌，其中有隨時代改變的地方，也有始終不變之處。

　　當初企畫這本書時，我以為每一位屋主都是非常理解看板建築的文化價值，積極保存建築的人。實際訪談過後，才發現並非人人如此。在藤森照信先生等專家們對看板建築的關注與重視下，有些屋主也才理解了這種建築的文化價值。即使如此，對他們來說，看板建築是自己從小到大居住的地方，可說已是生活形式的一種。因此，這些看板建築保存至今的原因，和我們一般人想像的「缺乏改建資金」或「為了保存文化價值」無關，而是更單純的「只因自己生活在其中」。與其說他們「守護了文化財產」，不如說他們「只是在自己的屋子裡過自己的生活」。

　　雖然與想像不同，但這或許反而成了本書的特色，為讀者原原本本呈現出看板建築真實的樣貌。

　　闔上這本書後，下次休假時，不妨悄悄造訪一趟建築所在地。若讀者也能細細品味看板建築的文化價值，一窺屋主在看板建築中的生活形式，對製作本書的我們來說，也是一種幸福。

<div align="right">萩野正和</div>

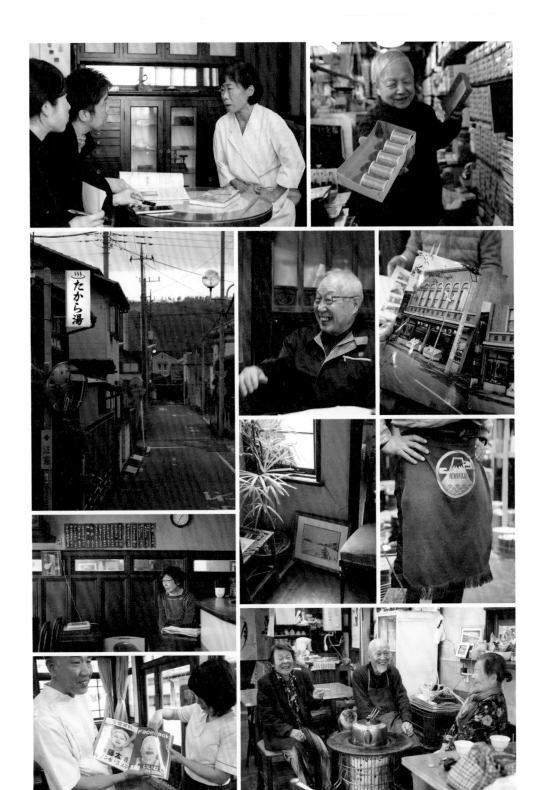

看板建築
東京昭和生活文化散策

看板建築：昭和の商店と暮らし

監　　修　萩野正和
譯　　者　邱香凝
封面設計　廖韡
版面設計　李珮雯（PWL）
責任編輯　王辰元

發 行 人　蘇拾平
總 編 輯　蘇拾平
副總編輯　王辰元
資深主編　夏于翔
主　　編　李明瑾
業　　務　王綬晨、邱紹溢
行　　銷　曾曉玲

出　　版　日出出版
　　　　　台北市105松山區復興北路333號11樓之4
　　　　　電話：（02）2718-2001　傳真：（02）2718-1258
發　　行　大雁文化事業股份有限公司
　　　　　台北市105松山區復興北路333號11樓之4
　　　　　24小時傳真服務（02）2718-1258
　　　　　Email：andbooks@andbooks.com.tw
　　　　　劃撥帳號：19983379　戶名：大雁文化事業股份有限公司

初版一刷　2021年3月
定　　價　450元
I S B N　978-986-5515-50-8

國家圖書館出版品預行編目 (CIP)資料

看板建築：東京昭和生活文化散策 / 萩野
正和監修;邱香凝譯. -- 初版. -- 臺北市：
日出出版：大雁文化事業股份有限公司發
行, 2021.3
　　面; 公分. --
　譯自：看板建築：昭和の商店と暮らし
　ISBN 978-986-5515-50-8（平裝）

1.建築藝術 2.招牌 3.建築史 4.日本

923.31　　　　　　110002333